次方中的類比
——戴嘉明作品集（創作報告）

戴嘉明　著

封面設計：實踐大學教務處出版組

出 版 心 語

　　近年來，全球數位出版蓄勢待發，美國從事數位出版的業者超過百家，亞洲數位出版的新勢力也正在起飛，諸如日本、中國大陸都方興未艾，而台灣卻被視為數位出版的處女地，有極大的開發拓展空間。植基於此，本組自民國 93 年 9 月起，即醞釀規劃以數位出版模式，協助本校專任教師致力於學術出版，以激勵本校研究風氣，提昇教學品質及學術水準。

　　在規劃初期，調查得知秀威資訊科技股份有限公司是採行數位印刷模式並做數位少量隨需出版〔POD＝Print on Demand〕（含編印銷售發行）的科技公司，亦為中華民國政府出版品正式授權的 POD 數位處理中心，尤其該公司可提供「免費學術出版」形式，相當符合本組推展數位出版的立意。隨即與秀威公司密集接洽，雙方就數位出版服務要點、數位出版申請作業流程、出版發行合約書以及出版合作備忘錄等相關事宜逐一審慎研擬，歷時 9 個月，至民國 94 年 6 月始告順利簽核公布。

執行迄今逾 2 年，承蒙本校謝董事長孟雄、謝校長宗興、劉教務長麗雲、藍教授秀璋以及秀威公司宋總經理政坤等多位長官給予本組全力的支持與指導，本校諸多教師亦身體力行，主動提供學術專著委由本組協助數位出版，數量達 20 本，在此一併致上最誠摯的謝意。諸般溫馨滿溢，將是挹注本組持續推展數位出版的最大動力。

　　本出版團隊由葉立誠組長、王雯珊老師、賴怡勳老師三人為組合，以極其有限的人力，充分發揮高效能的團隊精神，合作無間，各司統籌策劃、協商研擬、視覺設計等職掌，在精益求精的前提下，至望弘揚本校實踐大學的校譽，具體落實出版機能。

<div align="right">

實踐大學教務處出版組　謹識

中華民國 98 年 2 月

</div>

Power of ten

10的次方

10台電腦

10年的學生人數

10個月的生命創作

10年的陳先生

10萬公里的開車距離

10分鐘到學校

Analog

類比

反數位

感情

慾望

忙碌

爭吵

可愛

我覺得

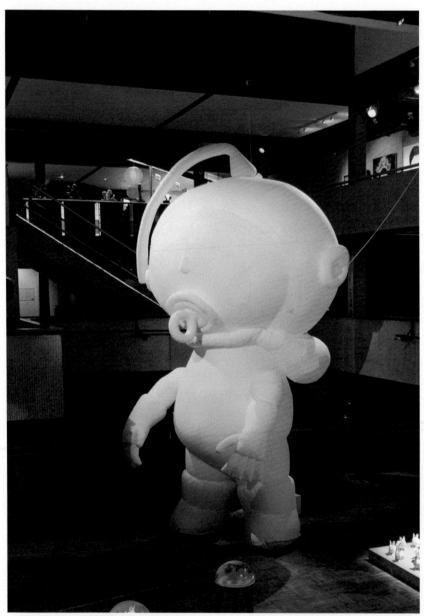

· Qkid in big 於法國Exit International Art Festival展出，2007年3月。

摘 要

Charles Eames和他的太太Ray在1977年的Power of ten短片中揭露，物體的存在形狀是相對性概念。影片主要是由10的次方數來描寫當時已知宇宙的大小，鏡頭在兩極端的巨觀與微觀世界中再度重疊，畫面皆由無數細小白點所構成。《次方中的類比》透過電腦工藝從自身建構出一位虛擬角色，從手機螢幕到海報，再形成巨大實體，最後再變化成小馬賽克拼圖的次方形態，架構於親子生活片段，一種無法精確計算的類比感受。

本創作報告主要分成四大部分；第一部分為「虛擬‧愛‧神化」，從身為人父開始對於小孩的轉化成虛擬角色的創作。由平面、動畫、模型到裝置的變化過程。透過連續展出的機會，將同一主題嘗試以不同形態、尺寸來表現。第二部分為「小愛日記」，其創作的出發點，來自於所處的生活中與小孩透過繪畫互動的連結，小孩單純的塗鴉式繪畫被賦予點陣的馬賽克後，純粹的連續性被打破了，取而代之的是一個個3D虛擬小孩，小孩存在與否與觀賞距離成正比，對於數位時代的影像構成提出反思。第三部分為「芝麻開門」，本創作為一交談式互動影像裝置，藉由麥克風捕捉聲音，然後再透過聲波辨別技術的比對，啟動預先儲存於電腦中的動畫影片，使用對象為參觀的兒童或一般民眾。第四部分為「向蒙德里安致敬」，本作品擬以互動方式透過數學方式來表達抽象構成，畫面構成的視覺呈現會隨時間而產生層次變化，使用者透過選擇圖像方式，而由程式自動產生隨機大小、旋轉角度與位置等排列圖像於畫面中。本創作靈感來自於蒙德里安的作品「紅黃藍構成」。

從小孩的出生後一個相對於實體的虛擬角色隨之產生，從最初發想，經歷討論、試驗，得到回饋、朋友的協助等，整個創作的過程猶如經歷坎伯所謂英雄的旅程。我的創作基本上也是圍繞在這樣的模式，從2004年起的一系列創作與展出記錄每個階段的想法，其創意的出發點，來自於所處的生活、社會、文化領域中的種種因子，在執行過程則必須借助應用到一些數位技術的原則性觀念與方法。這些作

品所呈現的結果是以海報設計或動畫影片的方式，並且藉此來驗證自我的創意發想與使用觀看者的接受度之間的連結，而視覺本身的實現更是透過數位的動畫製作技術流程來完成。

前 言

從大學時代接觸的是工業設計，思考物件都是以立體構築方式，造形之間清楚界定點、線、面、體是基本要求，由於偏產品造形的訓練，讓我對3D建構有良好觀念，另一方面對於產品設計僅在滿足製造上的裝飾生態，讓我對於是否繼續工業設計專業產生疑慮，正值好萊塢的3D動畫運用於電影上的興起，開啟我對動畫學習的興趣，到美國後隨即進入Pratt Institute學習電腦動畫。我的指導教授中有Michael O'rourke，是藝術家、教育家兼動畫師，系主任是Issac Kerlow，後到迪士尼擔任海外事業部經理。在Pratt我受的是紮實的電腦動畫教育，兩位教授的著作至今仍高掛Amazon.com的暢銷書，電腦動畫原理與迪士尼式的教育觀念是我一開始接觸電腦動畫的基礎。

回來台灣後發覺台灣的動畫教育與產業的結合度並不密切，相對地朝向各自獨立發展方向，各式各樣以動畫為名的創作因應而生，對於動畫產業不蓬勃的台灣，我倒樂於見到動畫被賦予各種形式傳達想法，這幾年的教學常見到充滿能量的創作而樂此不疲。畢竟產業有其週期性的興衰，而我們必須培養能克服這種障礙的能力，動畫成為訓練創意的工具，不拘泥於商業上的價值，以表達創作者每一階段的意識形態為主要訴求，如此的創作模式與純藝術家追求的自我創作理念相當，所以我漸漸脫離迪士尼式的固定形態，嘗試追求各種數位工具表達的可能性，從2004年起的一系列創作與展出記錄每個階段的想法。從小孩的出生後一個相對於實體的虛擬角色隨之產生，從最初發想，經歷討論、試驗，得到回饋、朋友的協助等，整個創作的過程猶如經歷坎伯所謂英雄的旅程。

坎伯在1949年發表的《千面英雄》中提出神話原形的看法，也就是說所有的神話都有一種核心模式，他以英雄的歷程來解釋這種模式，而探其根源，人類的神話智慧乃出自於內心的渴望，編造神話來提醒後代生存的契機。這樣的想法也影響我這幾年來的創作思維，從小孩誕生的剎那，我受到召喚要為自己創造的生命做努力，捨棄我原有凡人的生活。

生命的誕生是召喚的開始，為了照顧這個小生命我曾傾夜難安，擔心至極，第二個小孩在出生六個月後疏於照顧，因感冒喉嚨積痰住院插管治療，幼兒的脆弱與無辜，每當想起便覺自責，一度想拒絕召喚。但隨著身為人父的責任，我決定跨越第一道門檻，為自己許久不曾動手的創作再度點燃熱情之火。

目 錄

Qkid：虛擬・愛・神化

系列海報/動畫/模型/裝置

Qkid：虛擬‧愛‧神化
系列海報/動畫/模型/裝置

　　「角色」一詞，原是舞台上的專門用語（郭騰淵，1991），原為戲劇用語，指演員扮演的劇中人物，演員努力扮演著一部戲裡頭的角色讓觀眾認同，英文的「Character」，充分的解釋了角色最重要的觀念，Character解釋為：屬性、本性、人格、性向、具有個人特色的、具有個人特質的（梁實秋，1995）。俄國著名戲劇導演史坦尼斯拉夫斯基曾言：「真正的演員是那個欲求在其自身創造出另一種生命，另一種比圍繞在我們週遭的現實生活更加深刻和美好的生命（藍劍虹，2002，157）。」

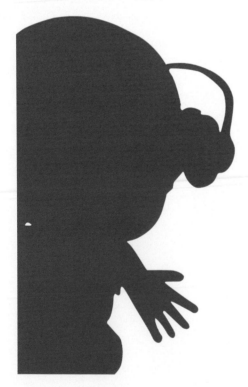

一、創作理念

　　為BenQ設計一個企業識別角色參與「虛擬的愛」展覽是本創作的開端，BenQ為本展覽贊助單位，而我則進行角色創作，在陸蓉之老師的協調下雙方進行合作，但以創作者主導，BenQ僅提供必要資料與協助。

　　一開始我想到的是一個小孩的形象，聰明、討人喜歡、享受、懂得快樂科技，符合BenQ的企業形象。其實這對我並不難，我自己就有一個2歲喜歡玩手機、電腦的小孩，電子產品對他的吸引力要勝過絨毛玩具，我近距離觀察他的行為，發覺他喜歡模仿大人的動作，玩具對他而言並非「玩具」，他跟大人一樣忙碌的工作，玩具手機、收銀機雖然假，但只要符合操作回應如按鍵聲音等，即可讓他沉溺於虛擬世界中。

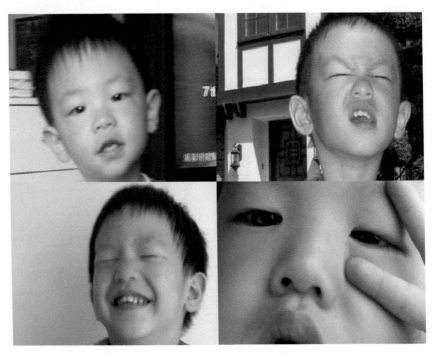

（一）我的小孩觀

· 小孩頭重腳輕行動不穩，走起路
 來左晃右搖，卻保有純真可愛的
 比例惹人憐愛。

· 卡通造形利用幾何造形與簡單線
 條來強調出視覺強度。

· 太空衣是我從小對未來科技的刻
 板印象。

· 小孩戴太陽眼鏡顯現出人小鬼大
 與奶嘴代表小孩純真稚氣與對物
 品的依賴性。

　　本創作自從93年開始至今仍持
續進行中，每一階段均配合展覽展
出，分別為：

2004	2006
Qkid	Qkid in Big
手機動畫/海報設計	充氣模型/海報設計
虛擬的愛	虛擬@愛 Shanghai
2005	**2007**
101kid	Firekid
Spiderkid	Waterkid
海報設計/影片	Flipkid
杭州動漫展	海報設計/充氣投影裝置
	法國
2005	EXIT International Art
superkid	Festival
海報設計	法國
北京動漫展	VIA International Art
	Festival
2006	
Tenkid	
動畫影片/海報設計	
杭州展動漫展	

（二）海報 – Qkid

　　第一個展覽剛好是「虛擬的愛」的邀請，也為BenQ的企業形象找虛擬代言人，我趁機將小孩扮成成熟的模樣並結合太空裝的科技感來塑造享樂的科技寶寶。

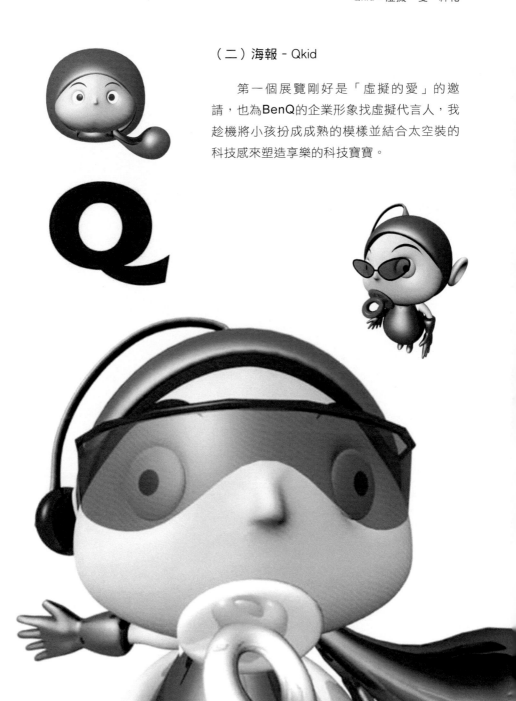

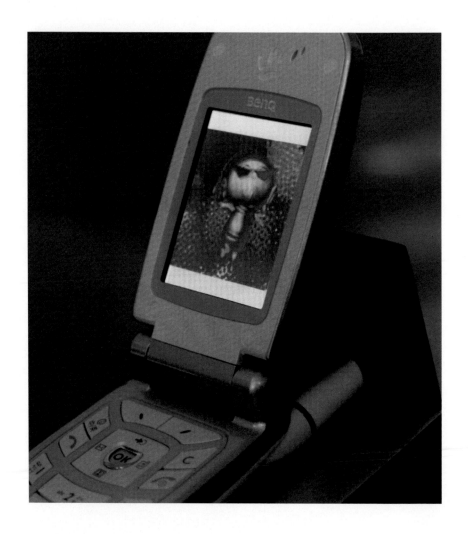

手機動畫　**生活在手機世界中的小孩**

　　生活在手機中的寶寶隨時與主人互動，讓我們的手機除了講話外多了一份視覺上的慰藉，透過在手機上播放的動畫，有鼓勵精神、有放鬆心情、有發洩不滿、有莫可奈何等幾個動作來回應主人當下的心情，他像寵物一樣生活在手機中。

np video **算數小孩 TenKid**

　　小孩的兒歌經由純真的歌聲唱出最能
引起大家共鳴，我在視覺上也嘗試以非相
片寫實（Nonphotorealistic）方式的繪圖法
把Qkid算成卡通著色，並選擇明亮的單色
調加上輪廓線為主，營造出2D繪圖風格般
的簡約色彩，而音樂則搭配從一數到十改
編自Ten little snowman的童謠，小孩數量
會隨著歌曲內容而增減，達到觀賞與聆聽
的趣味，本作品在上海美術館展出時亦獲
得大眾喜愛，其中更有法國大使要求帶一
份拷貝回去給家人看。

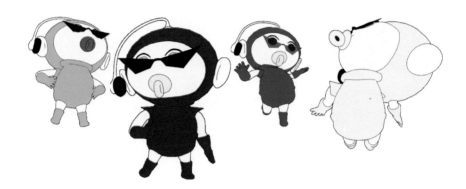

· Tenkid 造形及動畫畫面

充氣模型 **小孩不小 Qkid in Big**

公仔流行文化的出現，大眾對於虛擬角色由視覺加入3D立體觸覺。將公仔以充氣方式製作成大形偶像，突顯大與小的對立。

當寶寶拖著媽咪的高跟鞋走來走去；當寶寶用口紅把自己塗成大花臉；當寶寶拿起報紙翹二郎腿；當寶寶把奶瓶當麥克風，學阿公唱卡拉ＯＫ……等等，看了真是又氣又好笑！在他們的小腦袋瓜裡，大人們平常做的事，他也想做，他認為，他已經長大了喔！

有時我們不得不說：

小孩子其實一點都不「小」，他（她）們其實很「大」！他（她）們的愛心很大！他（她）們的信心很大！

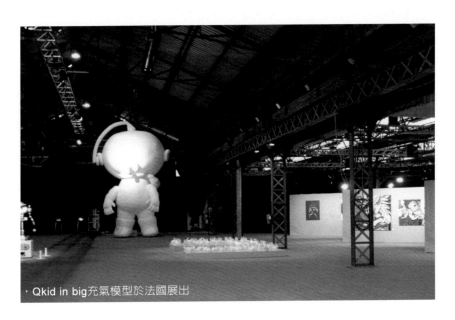

· Qkid in big充氣模型於法國展出

充氣投影裝置 **翻轉比爾Flip Bill**

歷經平面、動畫的嘗試後，我將Qkid的構想延伸為一個裝置，一個8公尺高的龐大裝置，給人壓迫感與敬畏感如同巨大的神像，表面是白色等待彩繪與想像。數位內容如同宗教般席捲各國，大家莫不崇拜這巨大創意怪獸，虛擬偶像重要性勝過廟裡的神像，而這一切就在於一張張畫面串成的動畫（Animation），一張張的畫面如同鈔票，而點鈔機賦予形式的功能。動畫就是鈔票是這一波數位內容產業的信念。

去超商繳信用卡費用時，店員使用點鈔機點鈔時，看著一張張紙鈔快速抽換流動給我FLIP的概念，動畫是利用視覺暫留原理感知藝術。過去系上出版的手翻書，即利用快速翻動效果來觀賞動畫。

點鈔機上翻動的鈔票製造動畫效果在今日特別具有象徵意義。動畫產業在世界各國眼中莫不視為重要經濟（鈔票）而全力以赴，透過收集動畫鈔票在放入點鈔機中的過程，造成動畫與點鈔機間的聯想。畫面都是金錢的象徵，收集越多的紙鈔放入點鈔機中，即能產生動畫。

這個概念嘗試幾種點鈔機後，終於找到一款以觀賞置入端的方式，紙鈔被機器以每分鐘1000張（16張／秒）的速度，剛好形成卡通動畫的方式。

· 展出動機與構想

本裝置作品「翻轉比爾Flip Bill」是虛擬的愛一系列創作的最後步驟，從兩年前主角的誕生後即活在於每一次的展覽中，每次以不同面貌呈現。在前一次展覽中以充氣模型出現，以巨大呼應虛無，以白身暗喻想像，如今它將成為崇拜祭祀的大型神像，透過收集紙錢（bill）的方式，放入點鈔機中，藉由捕捉點鈔快速翻轉（flip）的過程形成動畫（animation），再賦予主角生命（animate），將動畫過程投射回主角大型白色充氣模型上。虛擬的愛的最高境界是將主角神化成紙鈔上的偉人圖像，而另一層意義是動畫在今日也成為經濟象徵，世界各國莫不奉若財神爺般的膜拜，透過不斷燃燒紙錢，冀望帶來國泰民安。

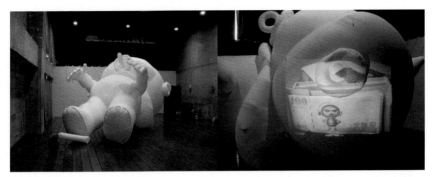

・Flip Bill充氣投影裝置

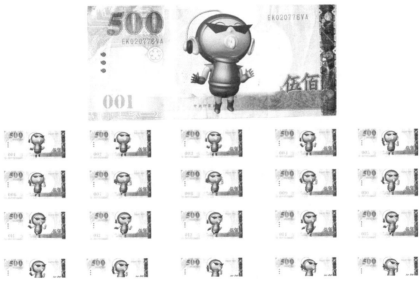

・Flip Bill投影使用紙鈔影像

二、學理基礎

（一）英雄旅程

神話學大師坎伯（Joseph Campbell）在1949年出版的千面英雄（The Hero With A Thousand Faces）提出單一神話原形的形式，重點不在考究神話學真實性為何，而在於強調神話在人類靈性發展上的重要性，他引用眾多神話學符號象徵意義，並透過心理學的解析探討神話與夢的差異，嘗試找出所有神話故事的核心價值與模式，這些神話故事背後隱藏的是人類自身成長經驗的最佳寫照。在坎伯與莫比爾（Bill Moyers）的對話集《神話》提到：「從全世界及許多歷史階段的故事中，可以找出一種特定、典型的英雄行動規律。這裡的英雄則是指那些能夠了解、接受並進而克服自己命運挑戰的凡夫俗子。」

坎伯將神話形式以英雄的旅程來解釋，英雄的旅程談到主角的身心靈轉換過程，運用此過程在電影故事情節中則非常多，喬治盧卡斯導演則不諱言受到坎伯神話學理論的影響而將原形體系運用在星際大戰系列的故事結構中。看盧卡斯的電影除了精采的幻想世界外，星際英雄的歷程更是緊扣人心，默默為主角的每一個過程關心、喝采，如此潛移默化的觀賞心理符合心理學的認知、認同與認定過程，觀眾從主角的歷程中獲得啟發與滿足，這樣的過程亦符合每個人從小到大的成長過程經驗，在潛意識中我們認同這樣的解決過程（resolving process），如同坎伯所說的：「神話在所有人類居住的地方、各個時代和情境中盛放著；它們一直是人類身體與心智活動產物活生生的啟發。」

另外在單一神話原形體系的運用中要注意的是並非冒險故事本身是如此運行，坎伯的神話原形論像是個功能強大的開發工具，可以用在激勵靈性追求，解決複雜的設計議題，當然更多的劇作家用來發展豐富的電影故事，而且並不限制故事或角色本身的發展，他可以是愛情故事、喜劇片或恐怖片，角色也可以是大壞蛋，如星戰系列在發展出天行者路克與索羅的英雄歷程後，在前傳則回來談黑爵士的「英雄的旅程」。

這個過程主要分成三大階段：啟程（Departure）、啟蒙（Initiation）與回歸（Return）。分述如下：

1.啟程（Departure）：凡人的世界—歷險的召喚—拒絕召喚—超自然的助力—跨越第一道門檻。

本階段是故事的開始，主角從平常的生活中出現變數或意外事件，迫使主角踏上旅程，其中有拒絕召喚的時刻，也有來自上天或冥冥中的安排，讓主角遇見幫助他的人、事、物，使得主角跨過旅途的第一道障礙，開始正視前面的挑戰，放棄舊我。參考圖1。

2.啟蒙（Initiation）：試煉之路—與女神相會—向父親贖罪—神化—終極的恩賜。

開始接受試驗必須面對一次比一次艱難的挑戰，會遇到盟友與誘惑，但終究克服最困難的挑戰，獲得終極的恩賜準備回歸。參考圖1。

3.回歸（Return）：拒絕回歸—魔幻脫逃—外來的救援—跨越回歸的門檻—兩個世界的主人—自在的生活。

有時候主角會迷戀於冒險旅途中而忘記回歸任務，通常會有外來的救援幫助主角回歸以便進行最後大戰，獲得勝利後的主角可主宰黑白兩道，

可謂肉體上與精神上的雙重勝利，從此也能超然地隨心所欲生活。

整個旅程的重點在強調面對挑戰後的轉化（Transformation）過程，也就是面對訓練或解決問題後的成長，強調身體上與心智上的轉形，重點由外在世界轉向內在世界、由宏觀宇宙轉向微觀宇宙的根本變革，如坎伯強調：「真正的創造性行為是由某種因俗之死而生的事實，是舉世皆然的；而人類對英雄在到達原點期間所發生的事，以及他在回歸世界時，變成一個重生、偉大而充滿創造力者的看法，也都是普遍一致的。」

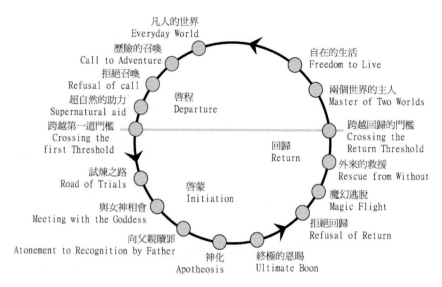

圖1：坎伯英雄的旅程

（二）創造一個角色的造形

塑造一個角色的造形就如同表現一種個性，舉凡小說、戲劇、電影、動畫、漫畫、插畫、遊戲……等，其中有各式各樣不同的角色刻畫，包含著主角、丑角、壞人、英雄，也包含著人們心理面這些都跟角色設計有著非常密切的關聯，角色設計是一個應用層面非常廣泛的領域。

角色設計不同的造形給人不同的心理感受，不同的造形元素其實都蘊含著不同的潛意識反應，不僅是創作者本身潛意識會影響到角色設計，

角色的呈現也會影響到觀眾或使用者的情緒（許一珍，2005）。因此，角色設計不僅創造出一種普及的識別系統，同時在情緒層面上也操控著連結觀者與觀者的概念（Thaler，2001）。一個成功的虛擬角色要具有明確的個人特質，就像是社會知名人物所具有的個人形象識別特徵一樣（蕭嘉猷、詹玉艷，2001），而一個虛擬角色背後的個人特質，除了是創作者本身所賦予的意識外，也包含了廣大的文化背景與社會環境背景的基礎。

1.個性

　　個性決定動畫的成功。想法是賦予生命的生物真的變成有活力而且進入扮演真實角色。一個角色不會在兩種不同的情緒狀況下使用相同的方法表現動作，沒有兩個角色會動作一樣的。使角色的個性清楚，但是同時對觀眾是熟悉的也是重要的。個性有很多來自角色的心中在進行的東西，和角色的特色及怪癖性。對動畫師而言，有演戲的背景是有幫助的，而且應該加強戲劇課程。

　　角色造形有一種快速的設計方式，依屬性分類然後交叉組合所需的類型，有點類似基因重組。並且涉及所處的年代，因此要考究服裝、髮型、圖紋、配件。

2.吸引力

　　吸引力意指一個人喜歡看見的任何事。這可能是魅力、設計、單純、溝通或磁性的品質。吸引力能藉由正確地利用誇張的設計，避免對稱、使用交錯動作等其他原則獲得，應該努力避免弱的或奇怪的設計、形狀和動作。

　　重要的是要注意吸引力不必然意指好的或邪惡的。舉例來說，在迪士尼古典動畫作品「Peter Pan」中，虎克船長是一個邪惡的角色，但是最大多數的人們會同意他的角色而且設計具有吸引力。同樣的在「蟲蟲危機」中Hopper的角色，即使他很低劣和污穢，他的設計和角色化仍然有許多吸引力。

　　日本漫畫大師鳥山明說：「漫畫中的人物一定要有缺點才行」（鳥山明漫畫教室，1994），像風靡日本的「超人戰士」有著只有三分鐘變身能量的缺點，而身為美國四大漫畫人物的「超人」也並非無敵，克利普奈石（Kryptonite）以及善良的心都成為超人在戰鬥中的弱點所在，「小叮噹」有著害怕老鼠這種家喻戶曉的膽小個性，甚至連遊戲中都有相生相剋的屬性設計，也因如此，所設計出來的角色也因為擁有這些弱點，而讓整個故事看起來更有看頭，讓整個遊戲玩起來更緊張刺激。

3.盡量的運用幾何造形

　　在幼兒的時候，我們便會嘗試著用幾何造形去創造一個簡單的「人」的角色，幾何造形對於人類的視覺，有著知覺上的影響，曲線是柔和的，四方形是剛正的，拋物線有墜落感，高聳的垂直令人莊嚴肅穆，而水平線則讓人寧靜安詳，因為人對於幾何最

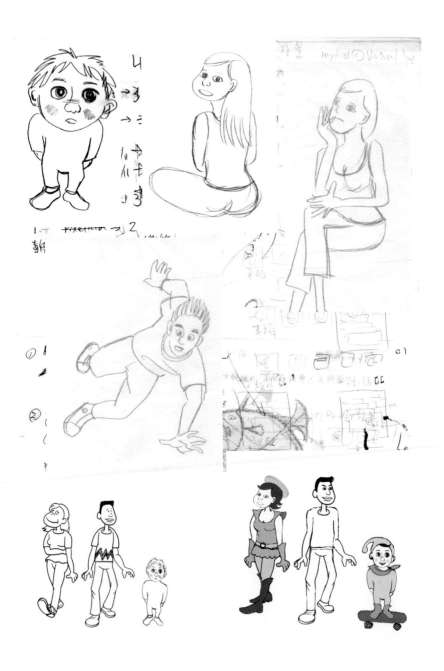

重要的知覺感官受器為眼睛，也因此
幾何的造形就直接影響了我們的知
覺。虛擬角色設計最基本的造形元素
就是：簡化、誇張、變形，利用這三
種基本元素，能夠突顯出角色的特性
（楊東岳，2004），由幾何造形創
作角色，可以使角色達到穩定與平
衡，而在形狀知覺的理論中，物體的
形狀造成的形狀知覺，可以很容易的
幫助我們分辨個形體之間的不同（黃
信夫，2002），因此一個具有特色
的幾何造形角色，更能夠讓使用者或
觀眾更容易描述與記憶。且利用幾何
造形做出了各式各樣我們所認知的角
色、場景，而這也是往後利用幾何造
形來發展動畫、製作相關作品，所必
須考量的重點所在。

4.比例

在製作角色動畫時主要是主角的
動作設定，然而人或動物本身的結構
相當複雜，有必要了解人體基本的骨
骼、肌肉的關係，有助於整體動作的
安排與規劃。人體素描與攝影是觀察
人體結構很好的方式。

頭身比例在角色造形風格塑造
上有一定比例，一般擬真的風格成
人頭身比例約1：8，小孩約1：4，
卡通風格造形求可愛一般頭身比例
介於1：3～1：2之間。

（三）賦予角色生命力

自從「海底總動員」推出以來，
如果你到水族館去，會發現小丑魚已
經改名字了，他叫做 "Nemo"，在
這部動畫電影中的Nemo和他爸爸的
冒險患難的歷程，深深的打動全世界
的孩子們的心。虛擬角色始終是為人
類而創造，為了讓虛擬角色能與人溝
通，將角色「擬人化」是必須要素
（林怡伸，2003），擬人化的虛擬
角色也因此擁有了如人類一般的個人
特質與性格，也因擬人化帶給觀眾或
使用者有情感的感覺，感情促使了觀
眾更能認同虛擬角色，也是一個虛擬
角色成功的關鍵所在。

（四）視覺風格

每個作品的呈現除了算圖法能提
供精確的著色效果外，個人主觀的設
計風格應融入創作的作品中。視覺風
格除了能表達故事的質感外，亦有區
分作品類別與創作特性的功能。例如
卡通式的動畫在最終算圖時會採用類
似於卡通影片的材質而計算出的圖像
類似於手繪卡通，許多受傳統訓練的
畫家創作動畫時喜歡將其畫作的圖案
或元素放入3D動畫中，以彰顯其藝
術性與特殊性。

這裡要討論的是視覺風格的形成，例如要製作中國古代的動畫該使用哪些元素來構成視覺風格？色調該如何？中華民族的偏好色系如何？這些元素都可以主觀或客觀地構成設計要素，影響視覺呈現。

在動畫表現形式中，視覺風格是最直接代表整部動畫作品的主體性，其製作形式及使用的素材將影響動畫所代表的風格，其中包括的範圍有造形、色彩、動作表情。造形是一整部動畫中最先讓人判斷風格的元素，不論是寫實主義動畫、抽象主義動畫、風格派動畫或是表現主義動畫，在物件或角色上的使用都可以讓人了解到其欲達到的目的及藝術價值，並且可以透過造形直接述說作者欲表達的理念及其代表之意涵。

風格因人而異，沒有人會做出

· 小孩照片經過photoshop濾鏡處理效果後，呈現卡通般簡化輪廓與色塊，並將色彩使用範圍限制與某一色系，呈現出類似單色調的風格。

一模一樣的東西，掌握住自己與他
人的差異性並適時地加以強調，必
能塑造出自己的視覺風格。

　　童乃威在其〈美麗新世界〉創作
論文中提到電影特性的追求，動畫在
電影中只是一種表現形式，因此製作
動畫的視覺表現就有如拍電影一樣，
電影拍攝技巧中所包含的運鏡、畫面
構成及剪接也都能在動畫中充分應
用，利用攝影機運鏡的角度及鏡頭的
景深焦距加強動作和表情的詮釋，影
像的剪接增添劇情敘述的觀點，在分
鏡上畫面的構成以更嚴謹並戲劇化的
形式呈現，這些電影技巧的特性都將
深植藝術質量於動畫電影當中，讓動
畫能以更廣泛的層次表現其特殊的藝
術風格。

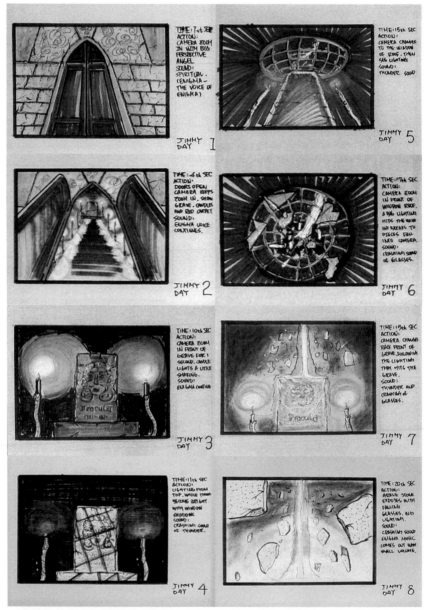

· Eternity 故事分鏡腳本，完成於1995年，主要以光線閃爍營造出視覺效果，色調以燭光暖色系搭配月光與閃電冷色系交錯呈現出強烈對比。

三、內容形式

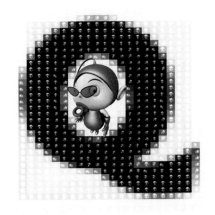

· Qkid：海報 200cm X 200cm

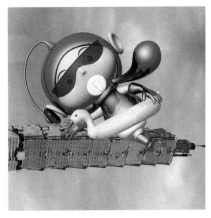

· 101kid：海報 200cm X 200cm

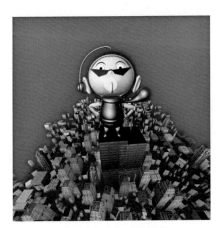

· Superkid：海報 200cm X 200cm

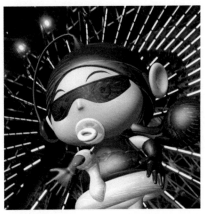

· Spiderkid：海報 200cm X 200cm

· Tenkid2：海報 84cm X 59cm

· Tenkid1：海報 84cm X 59cm

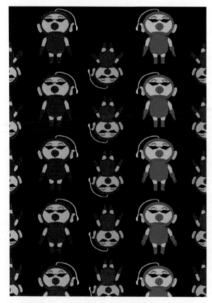

· Superkid：海報 84cm X 59cm

· Qkid2：海報 84cm X 59cm

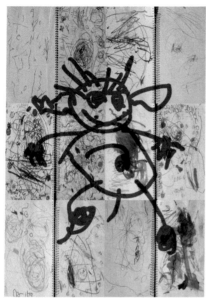

・kid drawing1：海報 84cm X 59cm

・kid drawing2：海報 84cm X 59cm

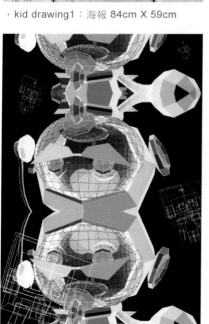

・Twinkid：海報 84cm X 59cm

・Qkid in Maya：海報 84cm X 59cm

●●●○○

・Mondriankid：海報 84cm X 59cm

・Anti=Digital：海報 84cm X 59cm

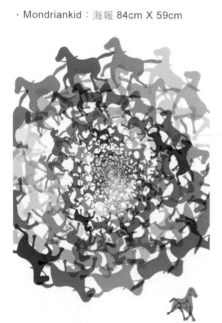

・Sesame Open1：海報 84cm X 59cm

・Sesame Open2：海報 84cm X 59cm

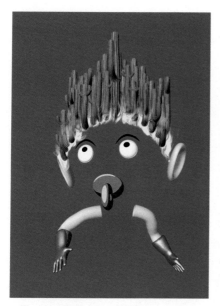

・Firekid：海報 84cm X 59cm

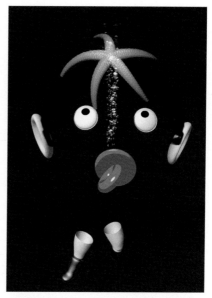

・Waterkid：海報 84cm X 59cm

四、方法技巧

（一）模型

　　基本上，3D電腦模型是由點、線、面構成體而形成，但是在討論點、線、面之前，某些基本的幾何外形在3D電腦繪圖中，能夠被簡單的數字化定義出來，並且被廣闊的使用，以致於軟體套件能夠個別的處理它們，就好像一組特別的實體。因此，這些外形被稱為基本幾何形（geometric primitives）。它們包含了熟悉的外形，如：球體、立方體、圓錐體以及圓柱體，所有的外形均是平常熟悉常用的。基本上這些幾何原形都具備規則變化與對稱的特性。

　　因此很多人為製造的物體便是由這些原始物件的組合而構成的。譬如，一張桌子，可能是由一個寬廣且平坦的圓柱體作為頂部；長形而逐漸變細的圓錐體作為桌腳。而一台玩具車也可能包括了一個基本

39

的立方體變形拉長當車身，四個圓柱形的輪胎，以及兩根細長的圓柱形當輪軸。因為許多的人工外形都能以這些幾何的原始元素做成模型，因此工業設計師和建築師就大量的使用它們。

（二）雕塑法

另外一種介於基本幾何體與曲面的方式是利用幾何體將形態比例大概定義出來，再利用平滑效果將有稜有角的多邊形轉化成平滑的有機造形。這種做法類似於傳統雕塑

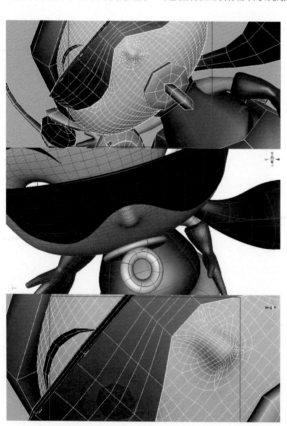

時先將輪廓快速雕塑出，再細修細部的
做法。細分表面（subdivision）的模型
製作即採取這種作業觀念。

・細分表面（subdivision）

結合多邊形與曲面模型特性而產生
新的細分表面的建模方式。首先從封閉
多邊形的面開始延伸，將物體大略形狀
構成網狀，再透過平滑的功能將原本銳
利的形態變成平滑的曲線造形。一旦確
定subdivision的表面形狀後，可以將模
型的屬性轉換成多邊形模型以方便後續
的上材質以及設定動畫。

如此建模方式可以快速完成有機
造形，只需要在細節的地方增加細分表
面，減少建構曲線的使用，避免形成分
開的曲面，並且可以將構成的基本網狀
的細節平滑程度做不同控制。缺點是有
時候難以製作精確的形狀，尤其是必須
依圖施工時，因為多邊形的外框並不等
於最終曲面的邊界，要精確求得曲面與
施工圖一致，反而要來回調整多邊形外
框，失去快速建模的美意。

・細分表面的作圖方式：首先由立方體多
　邊形開始，將立方體當成雕塑物件的外
　框，利用延伸、移動、旋轉、縮放外框的
　方式逐步拉出有機造形，以手掌為例，先
　拉出一根手指後，再左右延伸繼續拉出其
　他手指。

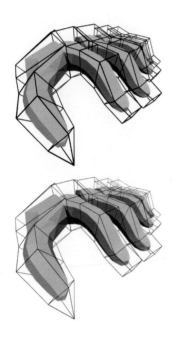

· 細分表面的控制

細分表面模型除了可以平滑細分表面外，對於特定的點或邊線也提供不同程度的控制性以作出擠壓收尾的形狀，右圖針對兩個點與一條邊的情況作出的收尾效果，注意這種細長的漸變形狀如果使用其他造形方法較不易達成。

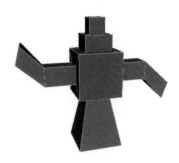

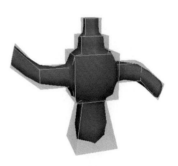

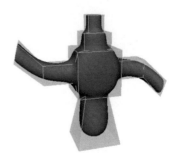

・**細分表面的平滑度**

細分表面模型提供不同等級的圓滑
度，端看使用者希望造形本身充滿弧
線或直線，許多卡通造形即透過細分
表面模型完成。

· Qkid模型階段發展的幾個造形，重點
 在於主體外的造形延伸，如尾端與頭
 部造形。

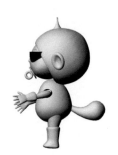

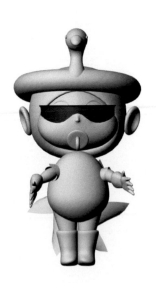

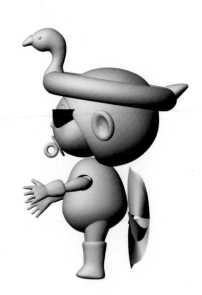

（三）程序式建構

　　程序式模型是透過電腦程式自動化產生的模型，它不用從點線到面的方式一步驟一步驟建構出物體，也不用去掃描存在的實體，透過一些數據上的設定即可交由程式自動產生，通常是應用在大量的自然界現象。程序式模型的發展在電影特效工業的推波助瀾下吸引眾多數學家、自然科學家及程式設計師投入研發行列，目的在研究模擬更自然逼真的自然現象。在本項研究領域有幾個基本系統是經常被加以改良的，其中包括粒子系統、L-system、碎形Fractals、AI人工智慧等，通常程序式模型會伴隨程序式動畫交互使用。

· 火焰模擬

· 滾石模擬

1.粒子系統（particle）

　　粒子系統模型是基於簡單的形狀，通常是小圓球或小點，而這些形狀或粒子具有成長屬性。當這些屬性模擬具有特定行為的粒子，結果形成特定粒子軌道。當粒子隨時間成長，它們的軌道會隨時間定義粒子的形狀。粒子的成長過程有許多屬性，包括高度、寬度、分支角度、彎曲因素、分支數目、顏色、亂數等。

　　程序式描述和粒子系統被用來創造隨時改變形態的自然物質和現象。這包括風雪、雲層、流水、流砂、火焰、煙霧等。

· 煙霧模擬

2.產生器（generators）

從研究中發現程序式模型是在於「產生」具有某些成長屬性的物質，這些成長屬性不外乎是類己性、規則性、亂數等因子，從1968年Aristid Lindenmayer提出的L-systems以結構法方式描述有機體的發展，隨後被應用於植物成長模型及城市發展模型。在1970年代，一個法國的數學家叫做Benoit Mandelbrot開始改善一個不尋常的新的數學分支，而其結果變成對於電腦繪圖有非常好的潛能。他將這個新的數學方法叫做碎形（fractal）數學，因為它牽涉了為碎形的幾何學所寫的數學算式的可能：一個在空間中的點叫做一次元，一個在紙上的圖叫二次元，一個木盒是三次元等等。在Mandelbrot的系統中，把一件物體想成是1.76次元或是2.24次元是有可能的事。利用這些具有類己性、規則性、亂數等因子屬性來發展程序式模型可以得到一些具體的應用方式如植物產生器（plant generators）、地形產生器、毛髮產生器、材質產生器等。

植物產生器（plant generators）如同本章之前所見到的一些例子，幾乎所有3D軟體提供產生某些特定簡單造形的功能，如立方體、圓柱體和角錐，稱為「基本幾何」。使用這些功能就不需額外建構每個形的每個表面，就像不需要畫一條曲線再旋轉得到角錐形。相反的，只要標示需要一個角錐並指明參數控制大小和位置，利用內部設定的角錐，「角錐」功能就自動產生適當的形狀。

一些高階3D系統附有產生其他基本形狀的功能，以植物形狀來說，被使用的很多。不只是灌木、樹和花很常見，這些形狀也不容易塑形。以楓樹來說就相當複雜，要做出令人信服的楓樹模型需要許多功夫。

使用植物產生器功能，首先指定植物樣式（plant-type）參數，縮小特定植物樣式的分類，如樹木，然後指定植物種類（plant species）從樹木的分類，例如選擇楓樹、柳樹或赤木。這些樹都是真的模型，也就是說並非樹的照片，而是完全三度空間定義的物體。當被放入3D電腦繪圖場景中，這些模型以三度空間存在，你可以視覺上移動它們如同移動一個立方體或一個角錐。

成長模式可以區分為分枝、花苞、樹葉、花朵等項目，部分結合或綜合成長項目可以突顯植物所處成長狀態或不同植物類型。隨機在自然生態上扮演著角色，所以要

讓植物模型看起來有說服力是重要的。使得這些樹模型看起來真實的部分是它們的分枝和葉子都是不同的長度或大小，花朵也長在不相同的間隔。因為隨機因素的重要，許多植物產生器也提供隨機（randomness）或干擾（noise）參數提供整體最終外表更大的控制。

選定植物的種類後，接著指定不同的參數控制這個植物的大小和形狀。通常有一個參數是年齡（age），一般指定值是以年計。好的3D動畫系統可以處理任何參數變數值隨時間而改變，隨時間改變變數值有效地製作動態模型，當一棵植物的年齡參數被做成動畫，植物看起來像在成長。因為如此，一些複雜的植物產生器功能常被視為成長模型（growth models）。

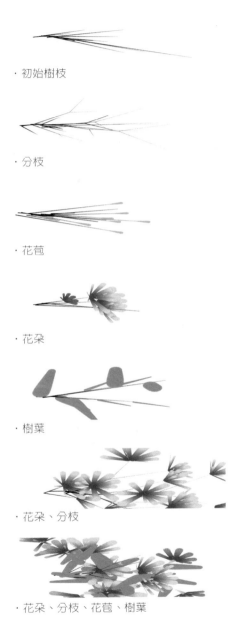

・初始樹枝

・分枝

・花苞

・花朵

・樹葉

・花朵、分枝

・花朵、分枝、花苞、樹葉

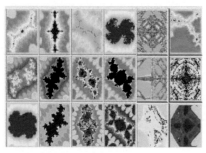

· 碎形圖案

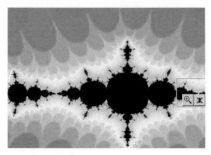

圖1　原始圖形

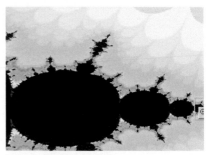

圖2　上圖放大的結果

圖3　上圖放大的結果

3.碎形（Fractals）

　　碎形其中最重要的特性是類己（self-similarity），可以看見任何等級的細節在形狀上都相似，最小層級的形狀和大略形狀的相似性。在一個碎形曲線中，運作無以數計，也就是說它包括了無數的細節即使在當下並看不到。例如，除了一些多出的生成之外，無法在圖中看到更多細節。在圖1畫面右邊上的影像太小了，以致於眼睛無法辨別如此細微的細節。如果選擇放大右邊區域即可獲得如圖2更多的細節，再次重複放大圖2右邊一小塊區域，又能再被程式定義如圖3的細節。然而，要知道這些線的增加生成之定義就在那裡，只是選擇要不要繼續畫下去而已。

　　有趣的是，他們發現碎形方
程式的繪圖效果產生的影像捕捉了
自然現象的一些特性。也就是說，
碎形的影像通常是不規則和不可預
測，細節紛亂，和自細節到整體的
相同性，令人想起自然界。

・碎形的模擬地形

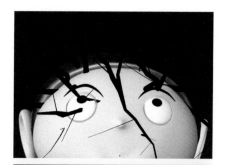

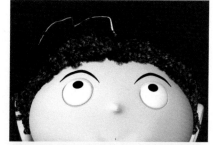

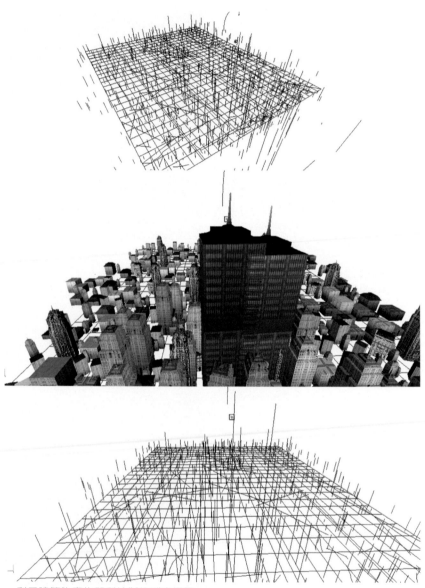

・利用建築物產生器所繪製的城市場景

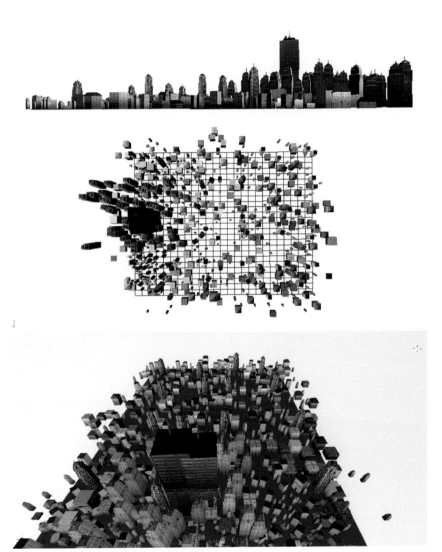

・利用建築物產生器所繪製的城市場景

（四）反向運動控制

反向運動技術對於關節數目眾多的複雜模型動畫非常好用。跟正向運動不同，反向運動技術是基於一些末端關節最終的角度和動作決定整體骨架的動作。反向運動動畫技術要求可以做動畫的模型是以階層結構方式被建造。反向運動技術大部分應用在經過階層骨架定義好的關節連接人形上，每個關節都有動作上的不同限制。

對於一些階層模型做動畫，在前面章節已討論過程序。也就是說，選取每一個組織的中心點，變換其中心點，並且存取這個變換，就已完成一個完美的場景，然而，在其他的狀況下，你的模型的結構與設計會使選取和變換任一個中心點的過程相當緩慢不方便，假設你看著位在某一位置的簡單手臂模型，並且想著去移動它到另一個位置。

1.階層骨架

階層骨架是由許多關節連接鎖鍊（chains）依階層群組化組合而成。骨架與將來要依附的表面模型有關。反向運動技術可以簡化有許多關節模型的動作，例如要完成一個人走路的動作，就不需要從上到下，一個關節一個關節設動作，只要在架構好的骨架上，利用反向運動移動腳步關節即可完成動作。反向運動技術利用製作複雜的關節連接動作的優勢是，如果人形上的關節已經設定好限制，就可以利用單一作用點決定這些關節該如何轉動，整個人形就會依循作用點的動作。如此，利用反向運動要比正向運動有效率。

舉例來說，你大概會嘗試去做你在生活中會做的動作，就是說，會想在移動手掌部位時，手臂其餘的部分也會跟著移動，對於這種動作會直覺的這樣想「我移動我的手從這裡到那裡」，而不是「我先旋轉較上方的手臂，再旋轉較下面的部分，最後才旋轉手掌，如此才由手移動到其他地方的結果」。

在技術上使用這種方法稱為反

向運動（inverse kinematics）；「反向運動」是從機械學上對動作的定義，而「反向」是從在組織模型中的流向變化不從正常的流向計算，而是從相反的方向，將一個階層的變換想成經由階層的向下傳遞，下臂影響手掌，但是，那些手掌並沒有影響下臂，整隻手臂的變換影響下臂以及手掌，因為整隻手臂的變換是由上而下經過整個階層。

在一個反向運動的模型中，變換指示給較前端的手指頭上，決定手指頭的轉換，不過，這變換是從

階層中由下而上計算，並非是由上而下，變換的向下傳遞的基準，有的時候是根據與正向運動（forward kinematics）這個差異而定義來的。

幸運的是，3D電腦的動畫系統提供了能力讓這些所有的數學變化運算透明公開給動畫師，動畫師便可以用「放置手在X」的角度做比較簡單的思考，並使系統做一個完善的運算。

自從一個反向運動的模型組織遵行一個鎖鍊的方式，隨著任一個關節跟著鄰近的關節移動，反向運動的模型組織通常被稱做鎖鍊（chain），任何組織階層的關節點或節點被稱為鎖鍊中的連結（link）。

自從這類的模型被大量運用在人或是動物的形體上後常會有類似的名詞，一個反向運動的模型的組織結構有的時候被稱為一個骨架（skeleton），在骨架中的任一關節點稱作骨頭（bone）的使用。這是很普遍的發現這些用語——鎖鍊（chain）、骨架（skeleton）、階層（hierarchy）、連結（link）、骨頭（bone）、關節（joint）、節點（node）常被使用在同一個系統中。

在反向運動鏈中最後連結的最後一點，也就是你移動的那一點，叫做作用點（effector），因為這個點影響了許多點的變化，而在反向運動鏈中第一個連結的最上一點，也就是整個鎖鏈被修整的那一點，叫鎖鏈的根本（root）。

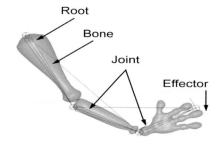

2.外形的控制

到目前為止，都在處理反向運動模型的結構問題，但是它的外型又該怎麼辦？這和幾何學有關嗎？在運作反向運動時，模型內部結構或骨架的改進，可以在任何模型中的幾何學考量下單獨進行。這種情形是與一般標準階層結構模型下，必須在建構階層結構前先定義幾何模型，有相當大的差異。

只要指定了一個反向運動的骨架，就能用兩種方法中的任一種方式聯想一些幾何學。第一個方式是在反向運動關節裡的任一個環節中塑造幾片分開的幾何圖像（也就是一些表面）。

假設，舉個例子，你想將人的手臂結構變成一個由香腸造形組成的卡通樣手臂。要完成這項工作，第一，要先建蓋這樣的反向運動骨架；第二，在做出三個香腸造形的外表，將它們放在骨架上；第三，將每一個外觀與關節接上。將每個物體和關節「接上」的這個動作，是實際上將該關節處的表面，階層性的群組在該關節的變形矩陣下。通常你可以經由一簡單的選項單來執行這項步驟。接上適當的關節，香腸造形的物體便會隨著相關的反向運動關節做運動，如果你接著圈選並移動作用點，在這裡是位在「手」部分頂端的一點，你可以將骨架和所有加在上面的外表一起位移。

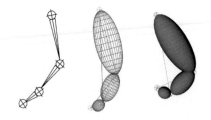

第二個通常使用來連接幾何圖形與反向運動關節的方法是將其稱為封套（envelop），有時候稱作骨架變形（skeleton deformation），連續平順表面圍繞住整個關節上。最簡單種類的封套是藉由創造一個

環狀曲線相交區域並有效的沿著骨架路徑推出。

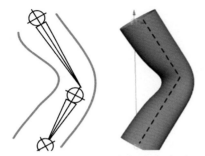

然而，當彎曲的角度太小時，有一個問題會跟隨在彎曲骨架中的變形封套而來。在這個情況下，封套會容易用不符預期的理想方式使本身能適合彎曲要素中的狹小空間，為了解決這項問題，大多的系統都提供了任一關節區域外表變形的參數。如果變形外表區域的數值縮小，那麼，在關節部分難看的變形也會降到最小值。

即使如此，如果比起受限於標準的階層組織或正向關節運動的動畫功能，反向運動技術使得人或動物形體的運算容易許多。很重要的是要了解只有靠反向運動的運用或其本身是沒有辦法做出好的動畫。

最根本的是，眼睛對細節的要求及對複雜動作的觀察應用才是決定動畫品質的關鍵，或許會有藉由走路的形態辨識一個人的經驗，即使你看不到那人的面貌，他細微的動作已經說出他是誰，成功的形體動畫也同樣要反射出這種細緻的觀察。

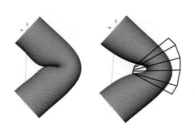

一些系統也允許你控制在關節上外觀向內或向外的變形，當外表向外變形時，封套會越像人的手臂肌肉用力膨脹。

（五）關鍵影格（Keyframe）

以目前的動畫工具而言，設key的動作是簡單的事，系統提供的即時預覽功能也可以立刻回饋使用者設定的結果，正因工具的便利，keyframe的動作變成賦予生命的工作，動畫工作者應該多加強自身對時間性、動作原則的掌握。

・Keyframe的意義與做法

傳統上動畫要由資深動畫師設定主要畫格keyframe，再交由動畫師完成介於主要畫格中間的補間畫格，做法是依據上一格的動作畫下一格，每一格要考慮到所有動作的變化，例如走路的動作要同時注意手、腳、身體等位置角度的變化。在進入數位化工具的時代，除了保有動作正確的掌握外，利用3D動畫系統提供的特性進行keyframe的設定可以避免傳統做法的限制。我們知道設keyframe事實上是對某個物件在空間中的xyz transformation下一變化數值，根據這樣的觀念將動作的變化採取分解與組合的方式，可以更加釐清物件變化的原理，避免因經驗不足造成keyframe的設定錯誤與過多不必要的key。要切記會設keyframe並不表示會做出好動畫，好的動畫必須能傳達動作的意義與時間的間隔。

以最常見的走路動作為例，首先是身體位置往前移動，接著在左右兩腳交叉時身體位置會稍微升高，如此身體的動線是波浪狀的上下起伏。再將動作分解成右腳與左腳，接著分析右大腿與左大腿的運動方式，注意在一個循環的步伐中，左右小腿在左右腳交叉時會各抬起一次，這是因為重心轉移到其中一腳，另一腳微曲趁機往前跨出。同理左右手臂與右左腳反向擺動來維持走路的平衡。請特別注意，實際上人體走路的情況遠比這個複雜，舉這個例子的主要目的在於說明複雜的動作可以拆解的方式來進行，運用電腦非線性的特性將拆解後的動作再組合可以得到接近想要卻不知如何著手的keyframe。

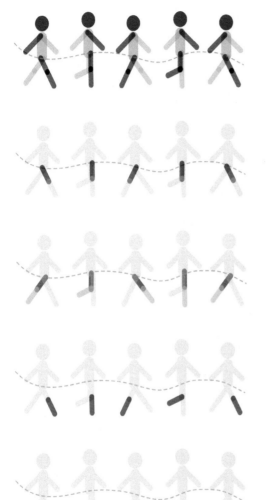

· 圖5-1
　右腳（黑色部分）與左腳（淺色部分）完成一個循環步伐的擺動情形。

· 圖5-2
　右大腿（黑色部分）以臀部為支點做前後擺動。

· 圖5-3
　左大腿（灰色部分）以臀部為支點做前後擺動。

· 圖5-4
　右小腿（黑色部分）跟隨右大腿並以大腿末端關節為支點做前後擺動，注意在第4時間時因為身體重心放在直立的左腳，右小腿此時微彎向前。

· 圖5-5
　左小腿（黑色部分）跟隨左大腿並以大腿末端關節為支點做前後擺動，注意在第2時間時因為身體重心放在直立的右腳。

· 圖5-6
　左手臂（黑色部分）與右手臂（淺色部分）各以肩膀為支點做出與右腳左腳相反方向的擺動。

（六）動態捕捉

　　Match move或Rotoscoping是一種延遲的動作捕捉。Match move是手動或自動追蹤實際動作影片的靜止畫面來捕捉動作。最常見的是追蹤實體攝影機的運動軌跡，再將同樣追蹤所得到的資訊被用來導引虛擬攝影機的動作。它通常是在拍攝時先標示好參考點，事後再利用軌跡追蹤、遮罩等合成方式組合實際拍攝與動畫。

　　利用錄影帶來當做Match move的來源又可以同時將動作的時間一起記錄下來。例如，假如錄影機是如美國所用的標準NTSC規格，影帶中每30格即代表1秒的動作。照片也可以做到一般的準確，只要在拍攝時，是用準確且規律的時間間隔。

　　應用在3D電腦動畫中，Match move仍然與真實世界影像的連續動作有關，目前以靜止的連續照片或者是錄影帶來製作。在最近的例子中，錄影帶通常是透過數位化的一格接一格來製作需要的靜止影像。這些都會被讀進3D電腦動畫軟體中，而且會被當成你電腦螢幕的背景來播放。利用這些當做樣板，你可以將你的立體模型和在背景中角色的動作對齊放置（右圖）。注意看那個模型有多麼生動，即使它盡是用長方形盒子來表現而已。更準確的方式去達成動作，就是考慮照片或錄影帶在真實世界中以不同的角度來拍攝主體。然後你再小心的將你的模型在不同的視窗中與畫面對齊前、左、右、上等，你便可以更精確的產生全方位的動作。

· 原始連續動作攝影

· 將模型與背景動作對齊

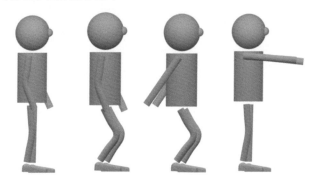

· 移除背景後的模型連續動作

次方中的類比

· 利用動態捕捉獲得的關節動作

（七）算圖（Rendering）

從3D資料產生影像的過程叫做算圖（rendering）。這個步驟在目前動畫製作過程中最為耗時與最需要被好好規劃管理，因為算圖執行先前所有設定開始計算每一格畫面，以NTSC電視規格每一秒鐘有30格畫面要被計算，每一分鐘有1800格畫面要被計算，一個半小時的節目需要計算54000格畫面。如此龐大的工程我們通常在設定後交由電腦自動去執行，但是如果其中有錯誤，很有可能整個生產出來的畫面都要重新來過。為了避免這種無法挽回的致命傷，通常進行算圖時會利用一些方式便於修正與更改，例如分層算圖。或是在過程中視覺上不顯著卻要花時間計算的效果，例如以反射貼圖代替真實環境反射運算。

1.光束追蹤法（Ray tracing）

一個不同種類的算圖演算法，叫做光束追蹤法（ray tracing），解決同時處理場景中所有物體的基本弱點。當你看面上特定的一點，那點的顏色會被影響不只由光從特定面的光源落下，而且還有光從接近面彈回，或者，即使可能，假設物體是透明的，由光在場景繞著其他物體。換句話說，每個面上的點不只會被一個光束影響，還會被許多光束從不同景象的部分打到它。假如你得到一個表面點的準確算圖，你需要直角追蹤回去這些不同光束它們的來源看看它們對最後表面顏色有什麼貢獻。

2.Radiosity演算法

雖然光束演算法控制許多光學效果非常好，但它並不能控制光反射擴散從一個表面到另一個表面。這個結果發生在，例如，當你抓一片紅色紙板緊靠著白牆。即使這片牆沒有強光點（你沒有看到強光在裡面）和不會反射（你看不到反射在裡面），它仍然會被紙板的顏色影響。這白牆呈現粉紅色，因為光彈回並不是集中的方式而是非常擴散的方式從紙板表面到牆的表面，這紙板相對得到一些牆壁的顏色。

3.Toon算圖

近來非真實性算圖（nonphoto-realistic）蔚為風潮，不少商用軟體也加入此一功能，主要透過指定材質（toon shader）方式給予物件卡通式或繪畫式材質，當算圖時將顏

色簡化成卡通般的線條輪廓與大面積的色塊，讓動畫重回單純的卡通視覺表現效果。我在創作tenkid作品時也嘗試使用toon的效果，理由在於十個小孩配合著兒歌的節奏依序出現，再依序消失，每個小孩有各自的動作，各自的顏色，為保持顏色的鮮豔與動作的易讀性，我採用算圖出來近乎平面動畫效果的方式，再利用合成軟體依節奏編輯。

· 光束追蹤法（ray tracing）
　無折射

· Radiosity演算法
　透明材質

· 光束追蹤法（ray tracing）
　有折射

· Radiosity演算法
　不透明材質

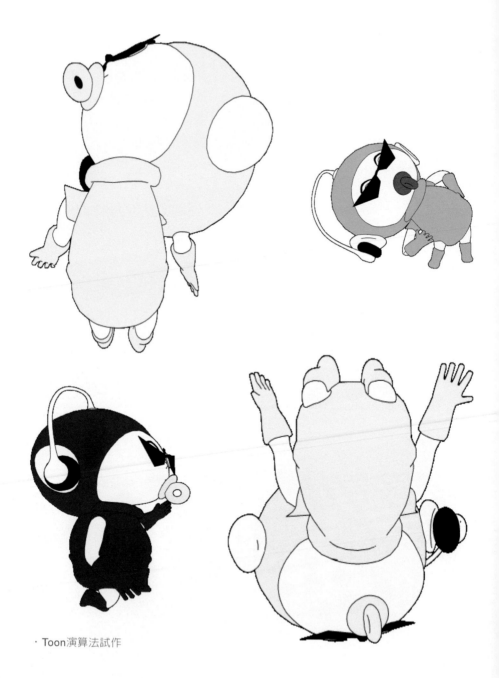

・Toon演算法試作

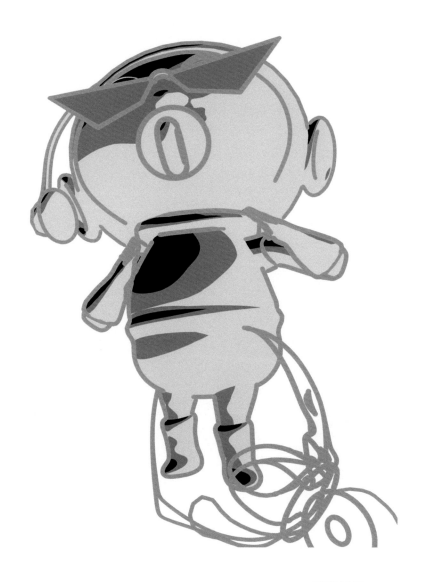

・Toon演算法試作

（八）充氣模型製作

　　充氣模型提供3D算圖的Qkid正面與側視圖給充氣模型製造商，經過油土模型的討論後，再依比例放大成8公尺高的充氣模型，整個材質為白色透氣布，模型充滿空氣後利用布的毛細孔將多餘空氣滲透出去，本作品因考慮站立的關係，必須加粗腿部體積以支撐全身重量，腿部造形上由原先細長型變更為短胖型。

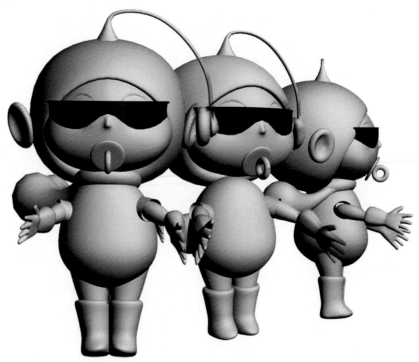

・3D模型設計

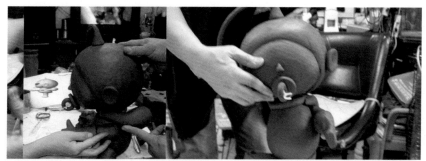

・油土模型

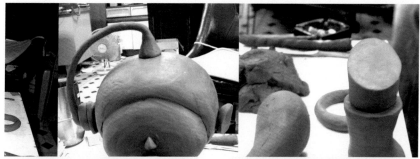

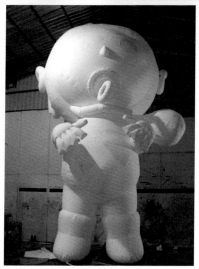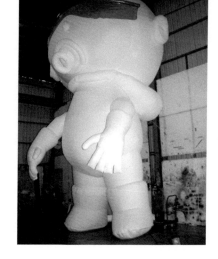

・充氣模型

（九）投影裝置

布置與構想

本裝置在大型充氣模型周圍布滿印有連續圖案的紙鈔，參觀者可依順序或依自己喜好撿拾紙鈔到一定數量後，放入置於四個角落的點鈔機中，即可觀看透過攝影機捕捉的點鈔過程，由於點鈔機每秒高達16張的翻轉速度將使得連續圖案的紙鈔形成動畫效果，整個動畫最後透過連接攝影機的投影機投射於大型充氣模型上。紙鈔內容以1000元、500元、100元為主。另外在模型正上方有一固定投影連續播放影像。

1.裝置元件

點鈔機、視訊攝影機、投影機、充氣模型、印有連續圖案紙鈔。

2.互動平台配置

需要不受光害至少面積8公尺 X 4公尺，高度至少4公尺的空間，現場可提供電源供打氣機與投影機等電器設備使用。

3.裝置構造

提供可放置或固定投影機、攝影機與點鈔機之機座。

4.互動方式

將收集之紙鈔放入點鈔機中，透過捕捉自動點鈔過程，投影出影像於充氣模型上。

5.成像方式

利用紙鈔快速翻轉以及視覺暫留原理，造成動畫效果。

使用設備與布置圖如下：

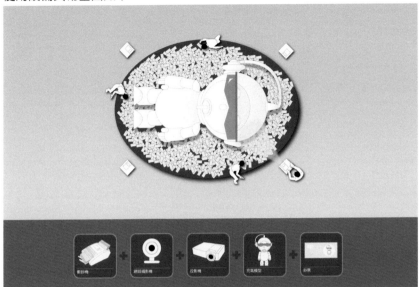

1.裝置元件

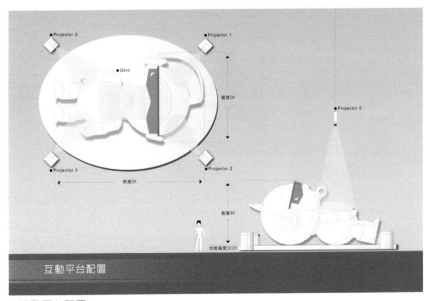

2.互動平台配置

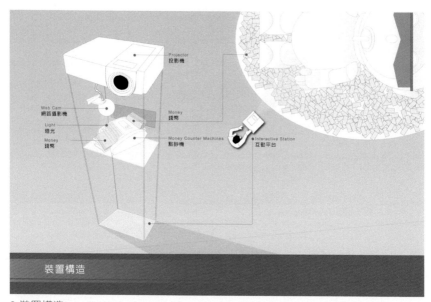

3.裝置構造

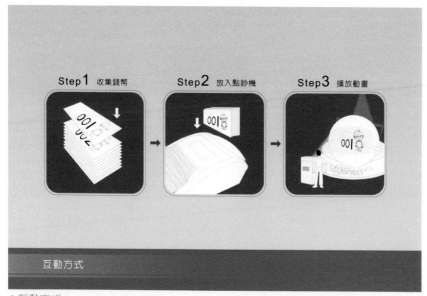

4.互動方式

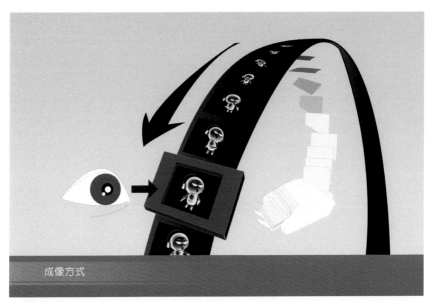

5.成像方式

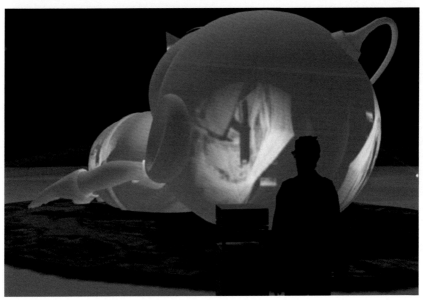

・現場模擬

五、成果貢獻

從2004年在當代美術館參與由陸蓉之老師策劃的「虛擬的愛——當代新異術」的展覽以來，一直受到延伸性的展覽邀請，從中國杭州、上海、北京，一路到法國展出，該展覽囊括國內外藝術家，參觀人數之眾多，為歷年來罕見。

「虛擬的愛——當代新異術」透過動漫畫和當代藝術對話的方式，提出從亞洲出發的新美學觀點，在二十一世紀的初期，摸索新世紀藝術的發展方向，從美術館開拓更廣大的觀眾群。此次展出藝術家來自世界各地，包括台灣、日本、韓國、美國、歐洲以及大陸。展出內容除了藝術家手繪的平面影像之外，亦結合電腦科技以及網際網路的特性，許多藝術家更以裝置的手法表達出這個新世代從動畫以及漫畫中所擷取的養分，試圖將不同的媒材應用在作品上，展現在動漫文化蓬勃的影響下，絢麗而光鮮的形式，包裝的其實是對快速文化的變遷所產生的反思和回應。

以下整理2004年以來展出與出版紀錄。

展覽

2004　虛擬的愛——當代新異術
　　　時間：2004年8月21日至10月31日
　　　地點：台北當代藝術館

2005　首屆中國國際動漫產業博覽會
　　　時間：2005年6月1日至6月5日
　　　地點：中國杭州和平國際會展中心

2005　愛情天堂——動漫時代新美學
　　　時間：2005年8月25至9月6日
　　　地點：北京中華世紀壇藝術館

2006　虛擬@愛
　　　時間：2006年1月7日至3月26日
　　　地點：上海當代藝術館／外灘18號

2006　第二屆台灣國際兒童電視影展
　　　時間：2006年1月13日至1月17日
　　　地點：Y17青少年育樂中心

2006　第二屆中國國際動漫產業博覽會
　　　時間：200年4月27日至5月3日
　　　地點：中國杭州和平國際會展中心

2006　動漫原創展
　　　時間：2006年5月8日5月22日
　　　地點：上海當代藝術館

2006　數位內容學院創作徵選作品展
　　　時間：2006年12月1日至12月31日
　　　地點：經濟部數位內容學院

2007　法國克提爾藝術之家Crteil-Maison des Arts et de la Culture EXIT藝術節／Exit Festival International

出版

時間：2007年3月8日至3月17日
地點：Mons，法國

2007 法國克提爾藝術之家Créteil-Maison des Arts et de la Culture VIA藝術節／VIA Festival International
時間：2007年3月21日至4月1日
地點：Maubeuge，法國

2007 小愛日記——戴嘉明個展
時間：2007年6月1至6月15日
地點：數位內容學院

2007 小愛日記——戴嘉明個展
時間：2007年6月20至7月3日
地點：青鳥新媒體藝術

2004 虛擬的愛——當代新異術
時間：2004年9月
地點：台北當代藝術館

2005 首屆中國國際動漫產業博覽會原創作品集
時間：2005年6月
地點：中國國際動漫展辦公室

2006 虛擬＠愛
時間：2006年1月
地點：上海當代藝術館

2006 原創——動漫美學新世紀
時間：2006年5月
地點：上海當代藝術館

2006 第二屆中國國際動漫產業博覽會原創作品集——星之幻
時間：2006年5月
地點：中國國際動漫展辦公室

2006 創作慾便當——數位內容學院創作徵展作品集
時間：2006年12月
地點：經濟部數位內容學院

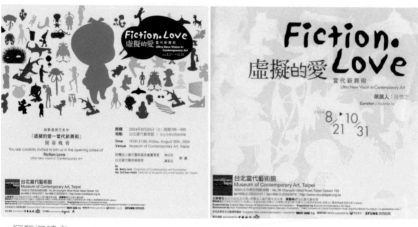

· 展覽邀請卡

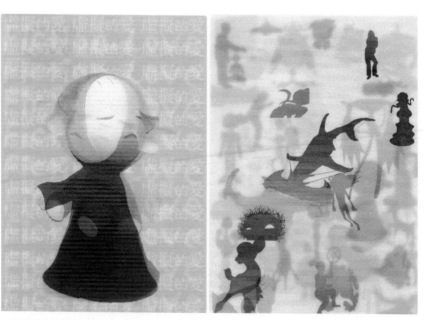

· 展覽作品專刊封面

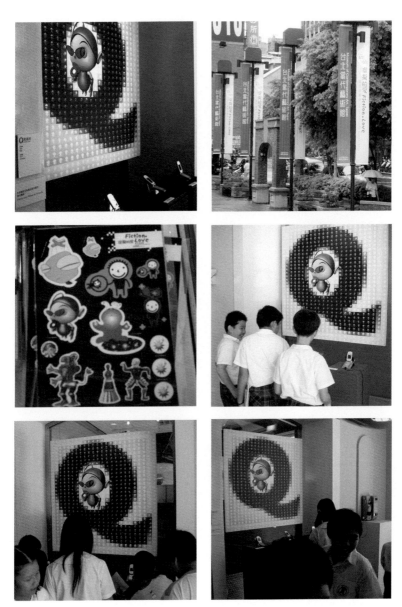

・展覽現場／宣傳品／紀念品

· 虛擬的愛展場作品／藝術家平面示意圖

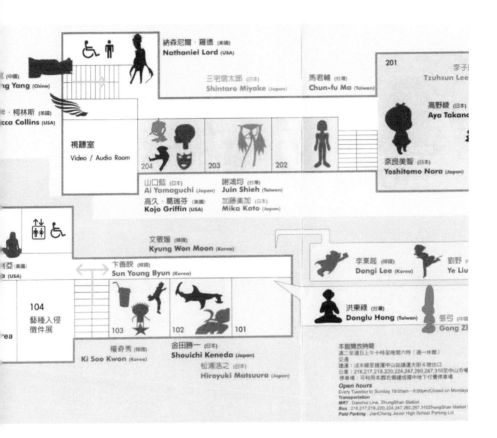

· 北京展覽宣傳品

· 北京展覽

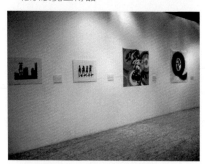

· 北京展覽

· 北京展覽

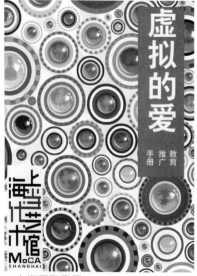

· 上海展覽畫冊

· 上海展覽畫冊

・杭州中國國際動漫節展覽

・杭州中國國際動漫節展覽

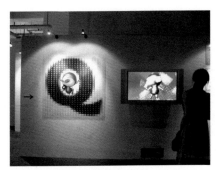
・杭州中國國際動漫節展覽

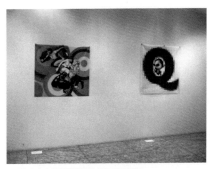
・杭州中國國際動漫節展覽

・杭州中國國際動漫節展覽

・杭州中國國際動漫節展覽

Artists List
参展艺术家名单

China 中国：
曹斐 Cao Fei, 陈长伟 Chen Changwei, 陈飞 Chen Fei, 程士钦 Cheng Shiqin, 戴嘉明 Jimmy Day (台湾),
高孝午 Gao Xiaowu, 韩娅娟 Han Yajuan, 洪东禄 Hung Tunglu (台湾), 几米 Jimmy (台湾),
金芬华 King Fenhua (台湾), 李晖 Li Hui, 李山 Li Shan, 梁彬彬 Liang Binbin, 林俊廷 Lin Jiunting (台湾),
刘鼎 Liu Ding, 刘建华 Liu Jianhua, 刘韡 Liu Wei, 罗珲 Luo Hui, 潘贞如 Pan Zhenju (台湾),
钱纲 Qian Gang, 瞿广慈 Qu Guangci, 隋建国 Sui Jianguo, 师进滇 Shi Jindian, 屠宏涛 Tu Hongtao,
王功新 Wang Gongxin, 王智远 Wang Zhiyuan, 杨静 Yang Jing, 楊茂林 Yang Maolin (台湾),
张弓 Zhang Gong, 张可欣 Zhang Kexin, 赵桢 Zhao Zhen

Japan 日本：
Yoshitaka Amano 天野喜孝, Chiho Aoshima 青岛千穂, Matsuura Hiroyuki 松浦浩之, Naoki Koide
小出直毅, Akino Kondoh 近藤聡乃, Tomoko Konoike 鸿池朋子, Yayoi Kusama 草间弥生, Kaneda
Shouichi 金田勝一, Yoko Toda/Masayuki Sono 户田阳子/曾野正之, Yoshihiro Sono 曾野由大,
Ai Yamaguchi 山口蓝

Nokia Connect to Art Project:
Kati Aberg, Brian Alfred, Louise Bourgeois, Juha Hemanus, Sari Kaasinen, Stefan Lindfors,
Nam June Paik 白南准, Osmo Rauhala, David Salle, William Wegman

Korea 韩国：
Soonja Han 韩顺子, Soyoun Jeong 郑素妍, Ki Soo Kwon 权奇秀, Dongi Lee 李东起, Minkyu Lee 李敏揆,
Kyung Won Moon 文敬媛

USA 美国：
On/Megumi Akiyoshi 秋好恩, Sang-ah Choi 崔湘娥, Phyllis Green, Huang Shih-chieh 黄世杰,
Nathaniel Lord, Thaddeus Strode

Singapore 新加坡：
fFurious, Claire Lim, Joanne Lim, Lim Shing Ee, Zul @Zero

Denmark 丹麦：
Rasmus Bjørn, Triene Bosen, Julie Nord

India 印度：
Pushpamala N.& Clare Arni, Pamela Singh

UK 英国：
Anthony Gross, Lisa Milroy, Fiona Rae Swag

Germany 德国：
Manuela Hartl, Kanjo Take

Belgium 比利时：
Win Delvoye

Canada 加拿大：
Christy Chu 曲家瑞

Malaysia 马来西亚：
www.theclickproject.com

New Zealand 新西兰：
Hye Rim Lee 李惠林

· 上海虚拟@爱展览参與藝術家

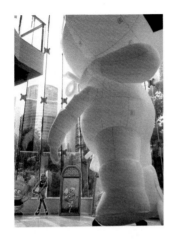
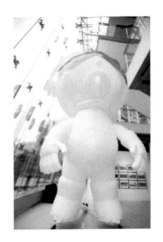

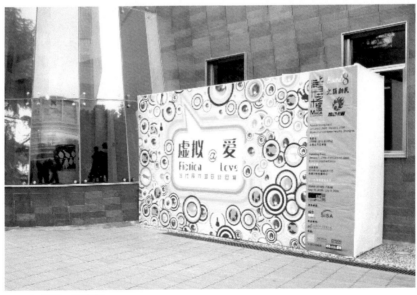

· 上海虛擬@愛展覽

次方中的類比

· 法國VIA international Art Festival展覽

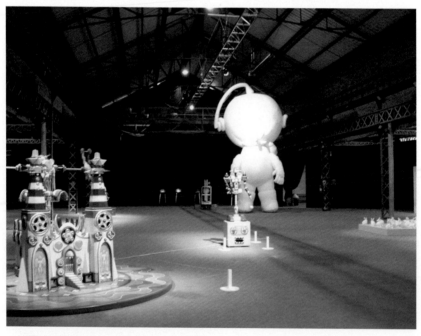

· 法國VIA international Art Festival展覽

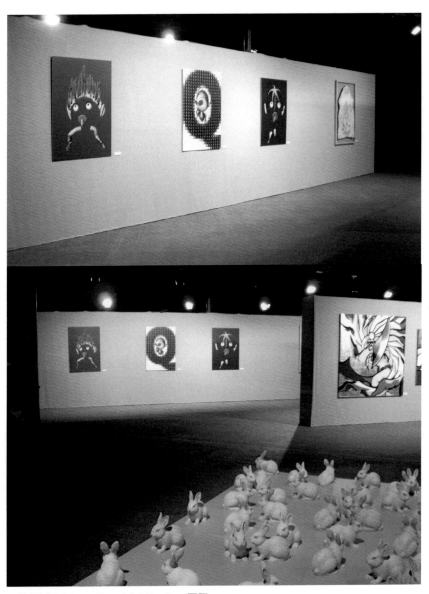

‧法國VIA international Art Festival展覽

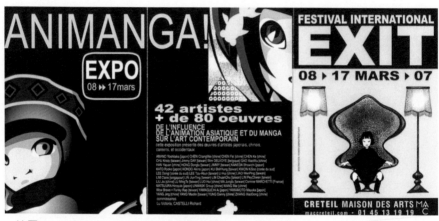

· 法國EXIT Festival International展覽宣傳品

· 法國EXIT Festival International展覽參與藝術家

ANIMANGA !

EXPOSITION
·

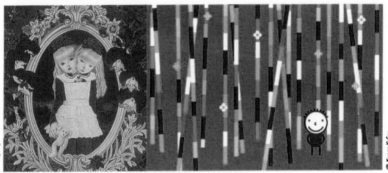

Avec :
AMANO Yoshitaka (Japon) / CHEN Changwei (Chine) / CHEN Fei (Chine) / CHEN Ke (Chine) / CHU Kristy (Taiwan) / Jimmy DAY (Taiwan) / Wim DELVOYE (Belgique) / GAO Xia Wu (Chine) / GU Shihyung (Taiwan) / HAN Yajuan (Chine) / HONG Donglu (Taiwan) / JIMMY (Taiwan) / KANEDA Showichi (Japon) / KATO Ryoko (Japon) / KONDO Akino (Japon) / KWON Ki Soo (Corée du Sud) / LEE Dongi (Corée du Sud) / LEE Tzu-Hsun (Taiwan) / LI Hui (Chine) / LIAO Wen Ping (Taiwan) / LIM Claire (Singapour) / LIN Jun Ting (Taiwan) / LIN Pey Chwen (Taiwan) / LIU Jia (Chine) / LU Ming Te (Taiwan) / LUO Hui (Chine) / MA Jungfu (Taiwan) / Corinne MARCHETTI (France) / MATSUURA Hiroyuki (Japon) / UNMASK Group (Chine) / WANG Mai (Chine) / Wow Bravo + Funky Rap (Taiwan) / YAMAGUSHI Ai (Japon) / YAMA- MOTO Mayuka (Japon) / YANG Jing (Chine) / YANG MaoLin (Taiwan) / YUNG Danny (Chine) / ZHANG XiaoDong (Chine)

Commissaires Victoria Lu (Shanghai Museum of Contemporary Art - MoCA)
Richard Castelli (Lille3000, Maison des Arts Créteil, Le Manège Maubeuge)

· 法國VIA Festival International展覽參與藝術家

85

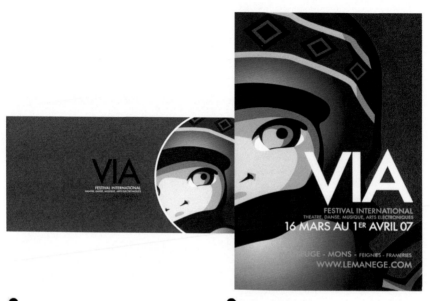

● **PLAN**
MAUBEUGE

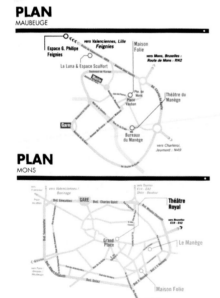

PLAN
MONS

● **CALENDRIER**

・法國VIA Festival International展覽宣傳品

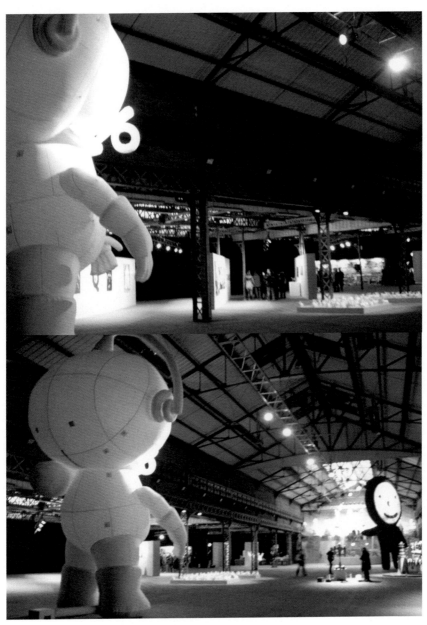

・法國VIA Festival International展覽

· 實踐大學展覽宣傳品

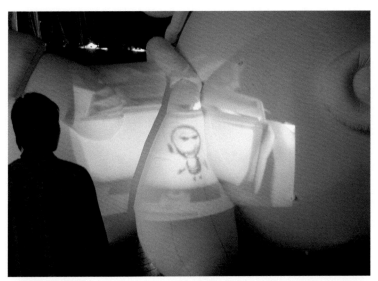

· 實踐大學展覽

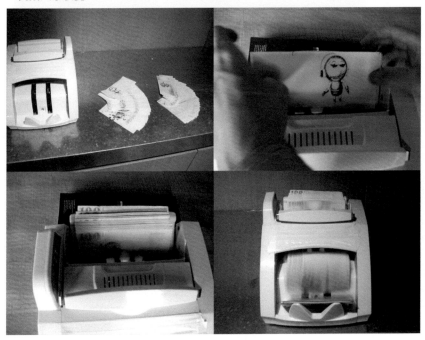

· 實踐大學展覽

小愛日記Love Diary of My Kids

系列海報設計

小愛日記Love Diary of My Kids
系列海報設計

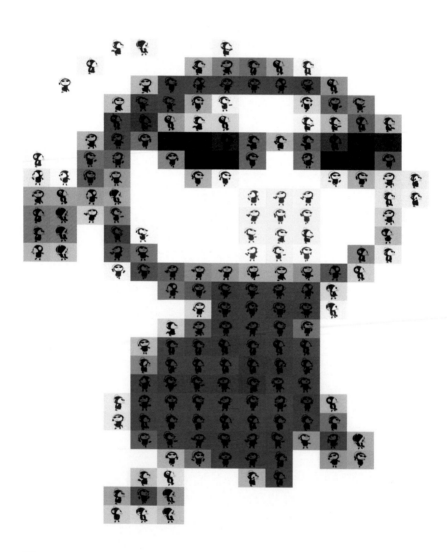

一、創作理念

對於動畫產業不蓬勃的台灣，我倒樂於見到動畫被賦予各種形式傳達想法，這幾年的教學常見到充滿能量的創作而樂此不疲，畢竟產業有其週期性的興衰，而我們必須培養能克服這種障礙的能力，動畫成為訓練創意的工具，不必拘泥於商業上的價值，以表達創作者每一階段的意識形態為主要訴求，如此的創作模式與純藝術家追求的自我創作理念相當。所以，我漸漸脫離迪士尼式的固定形態，嘗試追求各種數位工具表達的可能性，從2004年起的一系列創作與展出記錄每個階段的想法，「小愛日記」的創作基本上也是圍繞在這樣的模式，其創作的出發點，來自於所處的生活中與小孩透過繪畫互動的連結，小孩單純的塗鴉式繪畫被賦予點陣的馬賽克後，純粹的連續性被打破了，取而代之的是一個個3D虛擬小孩，小孩存在與否與觀賞距離成正比，對於數位時代的影像構成提出反思。而創作本身的實現更是透過高科技的動畫製作技術流程來完成。從小孩的出生後一個相對於實體的虛擬角色隨之產生，從最初發想，經歷討論、試驗，得到回饋、

朋友的協助等，整個創作的過程猶如經歷坎伯所謂英雄的旅程。

早期的Apple II與PC沒有GUI介面，所有的介面只有文字顯示，當時的電腦像個超大型計算機與文書處理機，打打字存起來或寫一段basic程式就很厲害了。關於視覺圖像運用於電腦上的渴望是急促的，即使沒有圖形能力的個人電腦，仍然有人有耐心利用文字排列的方式完成一幅接一幅的圖畫，再用點陣式印表機印出來，近看可以說是一些點狀的構成，但距離個一兩公尺就可以看到模糊的影像，當時有許多人列印一些清涼寫真來滿足自己製造養眼圖片的能力，透過資訊化男人再度找到沉迷於電腦的理由，對於科技的幻想如同對美女的性幻想，雖不真實完美，卻也有一番科技韻味。

MIT media lab主持人John Maeda對於電腦繪圖的看法是影像的演進是無窮的，從紙上所畫的草圖到數學運算模型，到程式轉譯，最後直接以一種可調整的形態（tunable form）進入電腦。電腦是不會抱怨的，不論我們給的運算指令是一百次或一萬次，它總是忠實的執行。也因

此，電腦成為一種設計的工具，在一個基本的主題之下繪製出無窮盡的可能。操作這樣一個強而有力的工具的首要挑戰，就像是操作最簡單的工具一般：永遠都要有一個能引導出適當結果的清晰概念。

數位工具是設計用來模擬真實工具的特性及運轉情形。也由於數位工具的普及，使得數位設計與藝術得以跳脫舊有的紙上作業環境，邁向另一個階段。在傳統的設計模式中，我們只能對單一的特質做檢視，不管何種媒材，紙、木材、石頭或塑膠都無法同時呈現多種面相。然而，當我們發現這些媒材可以是活生生的進行各種變化時，我們的思緒也就自然的更為開闊。

我對於pixel的構成特別感到興趣，以動畫畫面依時間軸攤開成一大海報而言，可以在一平面上看到每格動作變化的造成，結合停止時間軸與像素的概念。我創作類似畫中畫的作品，我的左臉／我的右臉，左臉海報構成小方格為角色動作連續畫面，右臉海報構成僅為單純的圖形，造成兩個畫面並置併成一張臉形，在10公尺距離外看到的是由點狀構成的圖形，再往海報靠近到5公尺可以分辨出兩構成要素的不同，再往前接近到1公尺處可以明顯識別左臉畫中的小角色，以及右臉的圖形。本創作在探討，構成與距離認知與距離的影響，就海報遠方觀賞是見像的臉形符號，近觀則可產生觀賞像素（構成之素）的樂趣，有點類似馬賽克的原理。

· 我的左臉／右臉（My Left Face／Right Face）
95年12月於數位內容學院展出

二、學理基礎

John Maeda認為數位藝術的主要挑戰，在於設立實際環境與視覺空間的關聯性。在兩者間固有的相似性中構思是一個累人的主題，就如同在真誠的現實與強制的虛構中找出共同點一樣。日本最有名的木匠在興建廟宇時，會特地到深山裡挑選木材；將在山的南邊砍伐下來的木材用於廟的南面，而把從山的西邊砍伐下來的木材用於廟的西面，其他兩個方位亦同。基於對大自然的尊重，謹慎的挑選木材，使得所建造的廟宇得以與大自然和諧共存千年。廟宇的內在與外在特質均散發出獨特的強韌與美麗。然而，在數位設計的領域，整個世代的設計者卻在同樣的大批發賣場，選購同樣的、預先組裝好的元件，在對科技的本質沒有認知的情況下，將低於標準的數位元件加以拼裝完成。在這種情況下，科技將終究成為配角，創意才是主宰數位設計的要素。

（一）數位藝術的特徵

從數位藝術的作品中，莊浩志（2002）觀察整理作品的七個特徵，或稱為特質，僅列下面幾種與我的創作相關性高的部分：

1.非線性的時間序列

數位藝術不同於電影，雖然數位藝術當然包含了電腦動畫，但畢竟這只是數位藝術作品之一，在其他網路藝術，數位藝術，其作品中的時間是非線性的，或是說作品中的時間是可以隨著觀眾而隨意切割、快轉與倒退的。

2.Pixel

在數位圖像的世界中，最基本的單位是點，也就是Pixel，電腦利用微小的點，連續出現，模擬出實景物的連續調變化。

在一開始，這些點只為了要模擬出實際的景物，但是，當Pixel被放大，被突顯時，Pixel本身的視覺效果，而成為數位藝術的風格之一，正方形的Pixel的排列、組合，是數位藝術所獨有的視覺效果。

3.不確定性

Random是電腦的特性之一，創作者可以利用電腦，隨機出現，隨機抽樣，讓原本一樣的作品，卻能

夠因此有無限的呈現方式，而這些方式，可能是作者和觀眾無法確定的樣貌。

另外，也有數位藝術的作品是讓作品自行生長，出現不同的狀態，藝術家只要在一開始作第一次的創作與參數設定，接下來，作品就能夠自行生長，在自行生長的過程中，也可能會有各種的不確定性。

4.可能性

但也因為數位設備的變化大且快，所以形式上的變化非常大，科技快速的進步與發明，讓創作者有越來越多的可能性，形式上的可能性，也帶領了內容的可能性。

而因此結合上述幾個特徵創作者可以有更大的嘗試空間，可以突破舊有媒材的限制，更隨心所欲的創作。

（二）數位藝術的角色

1.數位入侵藝術

通常提到電腦藝術，可以廣泛地解釋成將藝術數位化。數位化就科技使用量可概分為低度數位化、高度數位化。低度數位化通常指的是將電腦視為工具，尤其是繪圖工具或是雕刻工具，藝術家透過操作介面將其平面或立體作品呈現出來。輸出上，以印刷油料和快速成型材料代替部分傳統媒材，如油、畫和石材。當然，兩者可以互相混合使用，與傳統無異。

高度數位化就不只將電腦視為工具，著重在過程與外界的參與，尤其在講究即時性與互動性的網路世界，網路藝術已成為新興藝術的代名詞。例如透過網路瀏覽器的人數計算轉換成亂數的圖形，其視覺呈現是藝術家可規劃但或不可預測的，可控制的部分也許是參數，其他的部分可交由機器與第三者的互動性產生。另外如果將藝術呈現方法如病毒般的設計，擁有變種能力及傳播力，當藝術家完成一件作品即開始另一件作品的生命，它可以在網路上存活及繁衍，類似科幻小說人造物擁有人工智慧般反噬。

2.新形態的藝術表現

就形態而言，新媒體相對於時間與空間感似乎衝擊下一階段的藝術創作，而平面視覺的創作在強大媒體科技擁有多媒體能力的影響下，逐漸走向以電子形態為主的展現。由於數位媒體本身是將創作的過程數位化，其最終形成的媒體形態具有可傳播性、不被壟斷性，如此藝術活動的發生可就不受限於

時、地、物、空間的影響，例如創作的工具是電腦，內容經數位化後傳送到每位觀賞者（或參與者）手上，隨時隨地而且品質一致。其中優點是將藝術普及化與虛擬化，缺點是感受度不同於傳統藝術。當然許多藝文界人士對於此種方式有不同看法，這些都是值得再討論的議題，但不可否認的是電腦對藝術的影響面臨對傳統藝術價值結構的挑戰。

電腦對於四十歲以上人口或許顯得陌生和難以控制，但對從小接觸電動玩具的新世代而言是自然的事情。從前小孩玩類比玩具，透過手足觸感延伸體驗學習，現代小孩玩數位玩具，藉由虛擬世界快速成長，其思維反映於下決定多過於執行製作。新世代的藝術觀因著學習環境及社會價值快速劇變，世代間思維上的差異對於藝術創作自有認知上的異同，對於數位藝術的發展與價值評議或許不須全由權威人士論斷，如此易流於形式批判，尊重其自然發展成為機制，該是現階段對應高科技的高思維。

3.科技與藝術的角色扮演

科技與藝術兩大課題往往牽涉自身專業認同與扮演角色的輕重而趨兩極化。有時候電腦科技與傳統藝術兩者合而為一的教育往往會落於鷸蚌相爭，在強調科技與人文整合的今日，面對未知的態度應該與充實自我專業知識一樣輕重。在電腦藝術被認定為藝術形態的同時已經在我們的生活上占有一席之地，也許再過幾年後不會有人要刻意加上「電腦」或「數位」的字眼在藝術或教育之前，因為「電腦」或「數位」會如同電燈般自然的融入各位的生命中。

（三）數位藝術的本質

莊浩志（2002）在其論文中提到數位藝術的本質與數位美學時歸納以下幾點：

1.電腦幫助的創作過程

因為電腦軟、硬體的進步，大大減少了使用電腦來進行創作時可能遭遇的阻礙，也因為進步，能夠做的創作越來越多，不需要太多的學習，就能夠做出作品，這使得每個人都可以是藝術家。

這某種程度類似麥克魯漢的論點：影印機的出現，使每個人都可以成為作家。電腦的容易使用，又透露著什麼訊息？以現在電腦介面設計，學習使用都容易，使得使用

電腦不再有強烈的性別差異，男性和女性都可以使用電腦當成創作的工具，使用電腦並不是件費力的工作，於是，數位藝術某種程度消滅了性別的差異。

2.媒材之特性

就數位藝術的特性，互動性、多媒體、可重複性，形成了這類媒材的特性。這些特性直接的造成了審美經驗的不同，審美經驗又加強了媒體的特殊性。

它的可重複性，若以班雅明《迎向靈光消失的年代》中論述，藝術品的可複製性是消滅了藝術品的崇拜功能，轉變成展示功能，消遣性的接受。

3.價值觀的反映

由數位藝術中，可以看到社會的價值觀，我們是如何來看到數位藝術？數位藝術的存在，是被認同的嗎？或者要問，數位藝術是如何被認同？定位為何？

4.荒謬性、虛擬化的時代語言

數位藝術、數位影像的特徵，就是能夠更容易的修改，修改成一種不可能存在的狀態，但觀眾卻能夠藉著數位藝術看到，且以之為真，數位藝術，能夠造成一種虛假的真實，或是造成一完全虛擬的環境，可能是虛擬實境，或者是令人瘋狂投入的線上角色扮演遊戲，虛擬現象的氾濫，也表現了人們對現況的不滿、逃避，塑造一個阿Q式的桃花源。

而數位藝術更具有強烈的荒謬性，將影像安排在不可能出現的位置，造成突兀的感覺，是很容易的，而且，也是被接受的，所以可以發現數位藝術的美學常會使用荒謬式的、超現實式的語彙，而且以其寫實性的不可能為特點。

5.媒材的變動性

數位藝術因為軟、硬體的變化快速，而有很大的變動性，這種變動性反而成為數位藝術的一個性質。

我們永遠不知道明天可能又會有什麼新的發明，又會如何的改變數位藝術的相貌，這種快速改變的特質，也符合了現代社會的步調，告訴我們隨時可能會有新的發明，讓人對數位藝術永遠感到好奇。

6.機具語言的特質

儲存媒介的特質，數位藝術的儲存媒體，例如磁片、光碟片、硬碟機，這些儲存媒介永遠都需要有電腦來告訴我們，這些東西裡到底

存了些什麼？當我們拿到一張光碟時，我們不知道裡面可能是文字、圖片、影片還是互動式遊戲，必須要用電腦來讀取之後才能了解，不像其他的藝術創作媒材，我們可以一眼就知道是什麼。而且，碟片、光碟機這種形式，是人們永遠不能夠直接溝通的媒介，所以，你可能手上就拿著自己的作品集光碟，卻不能告訴別人你的作品長怎樣。

7.接續與改變

數位藝術，就現實面，創作一件作品需要大量的資源，所以一個創作者，同樣需要具有尋找資源的能力，這表示創作者還需要懂得推銷、經營，才有可能以數位藝術為長久創作的媒材。

但不同的是，曾經被認為是商業的、非藝術性的，在數位藝術中，都被重新設定位；電玩，不再只是娛樂，製作精美的電玩，也可以是件藝術品，設計網站，可以發散自己的想法，又能得到資源，所以，在數位藝術中，藝術與非藝術，已經不再是用固有的想法來界定。

（四）照相蒙太奇的影響

1.達達拼貼的影響

達達對於電腦蒙太奇的影響，除了來自本身直接的承繼，不論是透過技巧的直接傳遞，或者是透過觀念上的直接的反抗，開拓出某種創作視野，為後來的藝術創作形成奠定前路之外，還有來自達達的間接影響，包括受達達影響所及的超現實主義，和在超現實主義中，與攝影有關的照相蒙太奇（photomontage）創作形式等等。其中照相蒙太奇或稱照片蒙太奇，於達達關係密切的部分包括了由柏林的達達主義者羅浮‧浩斯曼（Raoul Hausmann）、喬治‧葛羅斯（George Grosz）、約翰‧賀特費德（John Heartfield）以及安那‧荷依（Hannah Hoch）等人於1918年夏天所共同創造出來的藝術風格（游本寬，1995/1998）。這時大多數還沒有使用任何攝影上的技法，只是利用單純的剪貼，來達到拼湊的效果，並且其運用的素材也不僅止於照片，還包括了任意剪來的文字、明信片與任何可以用得上的印刷品如海報、報紙、雜誌等等，這時所說的照片蒙太奇，和拼貼的風格比較相近，而和後來超現實主義宣稱的照片蒙太奇又有些許不同，有時不是那麼容易地劃分。這當中比較有趣的是浩斯曼，他在形容達達的照相蒙太奇技法表現的創作觀時寫到：

照相蒙太奇的領域是如此的廣闊，因此它使自己處在一種擁有非常多可能性的不同環境之中。從周圍環境的社會學結構到由其所產生的心理剩餘建設，周圍環境它自身每天不停地在變。照相蒙太奇的可能性並不受限於其形式方法的規律性……可以宣稱的是，照相蒙太奇可以提供與我們視覺發展、光學、心理學、及社會結構的意念一樣多的貢獻於某人使人驚奇的感知裡，如同攝影或電影；它之所以能夠如此，乃是由於它能夠藉著資料的嚴整性，將內容、形式、意義、外貌合併於一體。

2.真實與超現實

在浩斯曼的照相蒙太奇作品中，表現出將文化結構或其運作體系視覺化的效果，其結果使得作品中的原料與原料背負的訊息之間，出現一種在文化結構的語法，與其所謂歷史的真實性的內容二者之間的衝突，衝突的內容被保留下來，使其社會批判更形尖銳。他的作品與葛羅斯的作品創作風格與理念相似，卻比葛羅斯的作品更為抽象些，照相蒙太奇對於葛羅斯而言，是把社會既定之現實

真實重新組合與安排，尤其是照片所代表的「假」的真實，使之配置成為新的、不可思議的構圖，並以此為真實的呈現。對於巴德（Johannes Baader），照相蒙太奇在他的「事件」裡，變成一種更接近原本的東西，是超出他生活之外演出的視覺殘餘（Stephen C. Forster, 1988），電腦蒙太奇一部分傾向於處理社會文化邏輯的真實表象，一部分近於超現實照相蒙太奇的作品，則多利用原料指涉的對象物，來表達內在世界的自我認知，不論如何，達達或超現實照相蒙太奇風格，影響到電腦蒙太奇創作觀念與表現形成的整體過程，相當明顯。

（五）馬賽克圖形

近年來在網路上興起一陣點陣風格（pixel art），由電腦 icon 所發展出來，畫面具有鋸齒狀效果（aliasing）的特殊風格。面的構成以四方格為最基本單位，做一整齊規則的排列，再經由方格複製過程形成圖形。而馬賽克圖形的構成方式也是如此，皆以正方格為最小單位，做一重複性及規律的方式排隊而成所組成圖形。

馬賽克圖形又稱為鑲嵌圖案，

或鑲嵌畫、崁畫。最早起源於美索不達米亞一帶，至今已有七千多年的歷史，由於石材馬賽克材料的耐久性，許多作品得以保留至今，供後人欣賞。馬賽克的應用一直到今日，且更廣泛的應用於目前的生活環境中，無論是室內或戶外，都有著馬賽克的藝術作品。

· 94年12月5日：
海報 84cm X 59cm

三、內容形式

　　本系列作品以海報形式呈現，風格類似馬賽克拼圖，內容為繪畫日記的重新詮釋。每幅作品為巨觀與微觀的視點內容以及動態與靜態的並存，角色扮演點陣的關係。我嘗試將虛擬小孩的角色動作分解攤開成平面構成矩陣，每個小方格圖像內包含一個動作姿勢，當方格增多到一定數量後即可進行馬賽克拼貼，選擇某日與親子繪畫的圖像為拼貼目標，可以透過手排或借助程式工具完成整體構圖。本系列海報內容標題與方法技巧將說明於後。

· 95年3月6日：
海報 84cm X 59cm

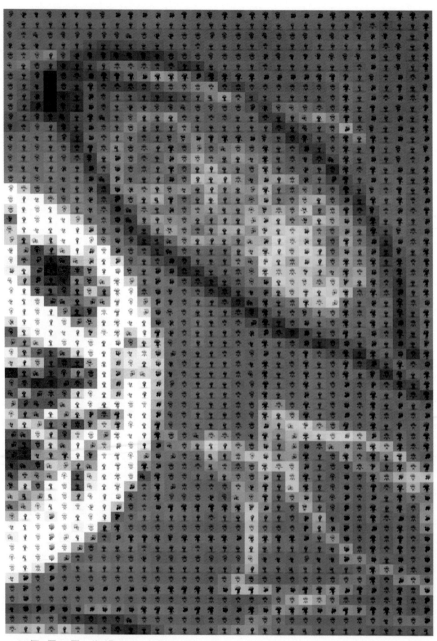

· 95年4月24日：海報 84cm X 59cm

・95年10月23日：海報 84cm X 59cm

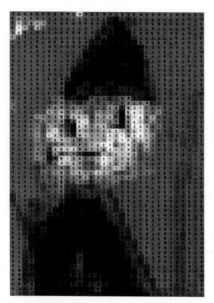

·96年3月13日：海報 84cm X 59cm

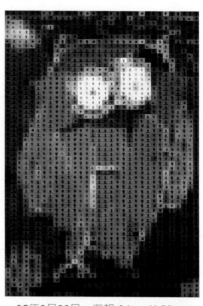

·95年3月20日：海報 84cm X 59cm

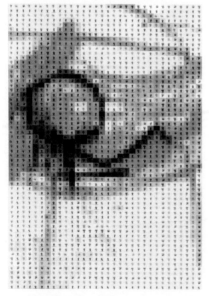

·95年6月22日：海報 84cm X 59cm

·95年11月24日：海報 84cm X 59cm

・95年10月31日：海報 84cm X 59cm

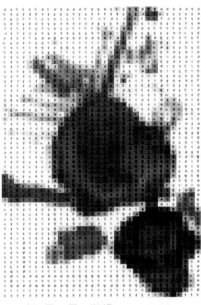

・95年5月22日：海報 84cm X 59cm

・95年9月22日：海報 84cm X 59cm

・95年5月8日：海報 84cm X 59cm

· 94年11月7日：海報 84cm X 59cm

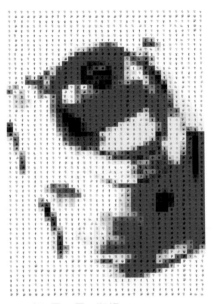

· 96年4月22日：海報 84cm X 59cm

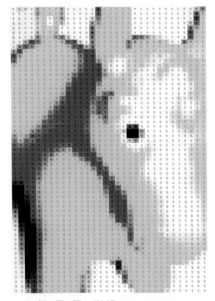

· 94年8月5日：海報 84cm X 59cm

· 95年12月22日：海報 84cm X 59cm

· 95年5月8日：海報 84cm X 59cm

· 94年12月23日：海報 84cm X 59cm

· 95年2月8日：海報 84cm X 59cm

· 95年3月7日：海報 84cm X 59cm

四、方法技巧

（一）製造連續畫面當成拼貼素材

馬賽克拼貼需要大量素材當成構成畫面的單元，這裡所使用的素材為Qkid動畫系列的連續動作畫面，利用3D軟體算圖輸出成連續單張圖檔，其中有跳舞、運動、走路等日常生活片段，總計有1000張之多。

（二）馬賽克拼貼處理方法

1.利用「蒙太奇相片」軟體處理

當將素材檔案加入新相簿之後，就可以選取其中一張來製作蒙太奇相片影像。一般而言，越簡單的影像內容，所製作出的蒙太奇效果會越好。背景或是畫面不複雜的圖案經過蒙太奇相片處理之後，圖形主題的辨識度會比較高，較複雜的影像就會較難以辨認。

2.編輯或調整相片的裁剪比例

按一下「主畫面」中的「編輯相片」按鍵，進入編輯視窗後，您將會看到主題相片顯示在畫面左方的視窗中，您對主題相片進行裁剪比例尺寸的調整，都可以在這個視窗中顯示預覽。除系統內定的常用相片大小比例外，您也可以選擇自行調整裁剪比例選項。

在「編輯視窗」中您可以看到一個虛線四方框圍繞在相片的周圍，這個虛線四方框所顯示的裁剪比例與您在功能表選單中所選取的裁剪比例是一致的。將滑鼠游標移到虛線四方框的任一邊緣，當滑鼠游標變成雙向的箭頭時，按下滑鼠左鍵不放，以拖曳的方式，就可拉動調整所需裁剪的相片大小。

若要在不改變裁剪比例大小的情形下移動虛線四方框，必須將滑鼠游標移到虛線四方框內，這個時候游標會變成手的形狀，按下滑鼠左鍵不放，以拖曳方式移動虛線四方框到您所要選取裁剪的相片位置。

3.開始建立蒙太奇相片

主題相片準備好後，您就可以開始進行蒙太奇相片的功能設定。按一下「主畫面」中的「建立蒙太奇」按鍵。進入建立蒙太奇視窗後，畫面左邊會顯示目前您可使用的縮圖圖庫清單，您可以在「光碟

圖庫」及「我的圖庫」的兩個清單
中加以勾選，至少要勾選一組。

再將「設定縮圖數量」設定為
1200或以下，並將「設定縮圖大
小」功能設定為「小」，然後輸入
您認為最適合的文字標題。確定所
有設定都正確完成後，按一下「確
定」按鍵。

這個時候蒙太奇程式會返回主
畫面，並開始建立蒙太奇相片。它
會進行兩個動作，第一個是分析主
題相片的影像色彩資料；第二個是
選定要放置的縮圖影像。完成後，
您可以使用「另存新檔」按鍵，儲
存成新的檔案；或使用「列印」按
鍵，立即列印出來。您也可以使用
「蒙太奇」按鍵與原稿作比較，或
是按一下「細部檢視」按鍵，仔細
查看縮圖影像。

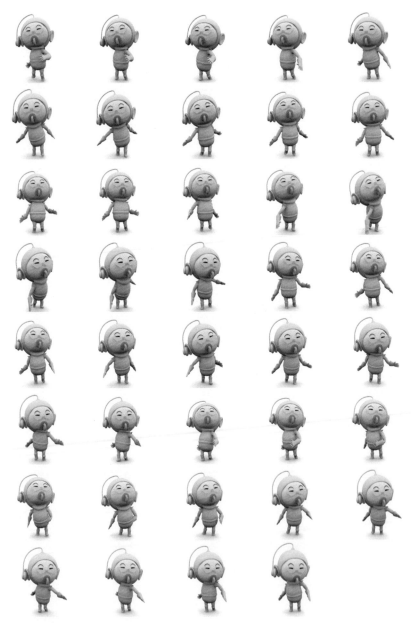

·原始動畫連續圖檔當成拼貼馬賽克的素材

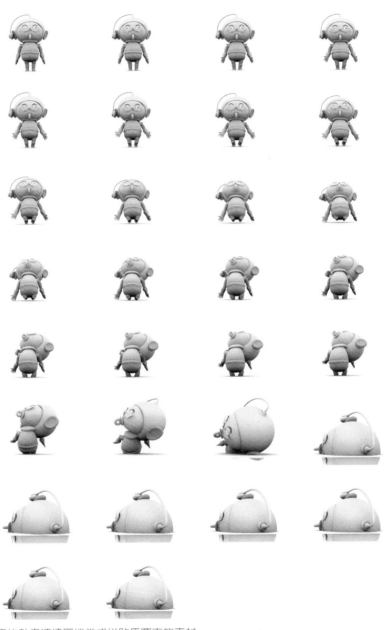

· 原始動畫連續圖檔當成拼貼馬賽克的素材

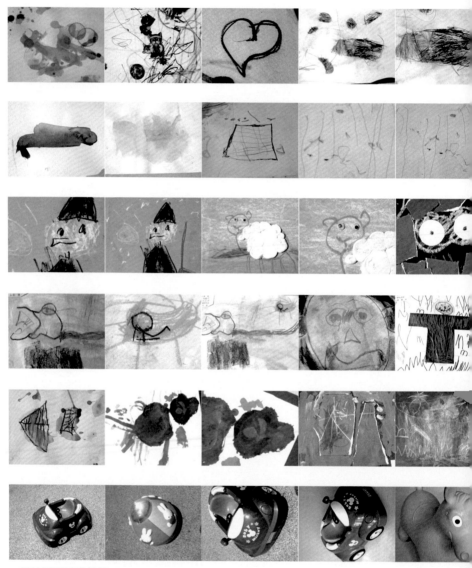

· 原始日記繪畫構圖

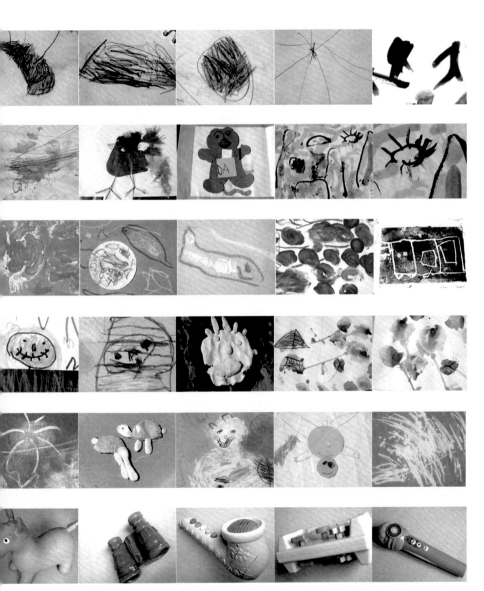

· 原始日記繪畫構圖

五、成果貢獻

本系列作品以個展名義申請於數位內容學院與青鳥新媒體藝術展覽空間展出,前者為國家級數位創作重要企劃與執行單位,為專業人士經常進出的活動場所。後者為國內首屈一指的新媒體藝術單位,在其精心布置的對外展示空間讓一般民眾輕鬆欣賞數位藝術創作。

(一)數位內容學院介紹

數位內容學院為鼓勵創意,提供優秀創作人才作品展示空間及曝光管道,以爭取作品產品化的機會。特徵求國內各大專院校及社會人士設計之新銳作品,並開放數位內容學院部分空間做為展示空間,歡迎數位創作者踴躍投件。

學院除了透過徵展廣收全國優秀創作人才作品之外,也將主動邀請優秀的創作人或團體展示作品。獲選的創作作品除了能在數位內容學院作品展示空間展示,學院也一併提供線上藝廊展覽空間,詳加介紹創作人及其創作。希望藉由學院網站介紹個展或特殊作品,提供優秀人才及作品更多曝光機會。

自95年下半年,數位內容學院以定期徵展方式收集數位創作人之優秀作品以來,共計收羅來自全國各地約七百多件投件數,並自95年7~12月舉辦六檔期展示活動,共計展示了一百一十三件優秀作品,除了吸引上千人次參觀之外,也吸引許多相關公司及個別創作人洽商個展展期,建立了一個可供數位創作人交流的優質平台。96年6、7月檔的展期,也吸引了來自美國、加拿大、英國等地旅外求學或工作的好手投遞作品,其中也共有九件動畫作品獲得洽商商品化製作的機會。

(二)青鳥新媒體藝術介紹

青鳥新媒體藝術是一個結合藝術創意與技術、設計與執行的團隊。擅長將新的技術與媒材應用於藝術呈現,跨領域整合各種藝術形式,開創新的藝術及創意表現。每每創造出令人驚豔的作品。就像「青鳥」故事中揭示事物本質的方式,青鳥新媒體藝術致力於技術與藝術的完美結合,以創意想像與詩意傳達提供人們審美的「幸福」。

目前青鳥成員專長含跨視覺藝術、博物館展示、互動藝術、影音

多媒體、遊戲創意開發及動畫美術等創意整合及執行製作。實績案例包含了創意展示空間、新媒體藝術、公共藝術策劃及執行、劇場舞台等多元面貌。

BOX：小愛日記@青鳥（新聞稿）

June 21, 2007 at 8:13 am | In @rt & L!ter@ture藝文| No Comments 實踐大學媒體傳達設計學系主任-戴嘉明的作品『小愛日記』在青鳥新媒體藝術中心展出了。這次的展覽表現一個父親與小孩聯手創造出的作品，先給上傳二張邀情卡給各位看客們欣賞一下，對數位創作有興趣的朋友們，一定要歡迎前來參觀哦~

‧個展邀請卡/宣傳海報

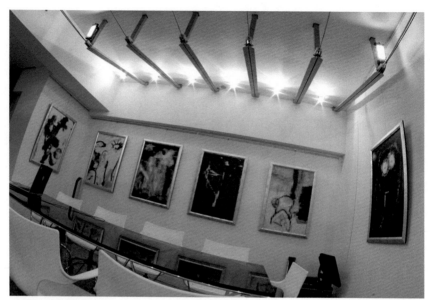

· 青鳥新媒體展出

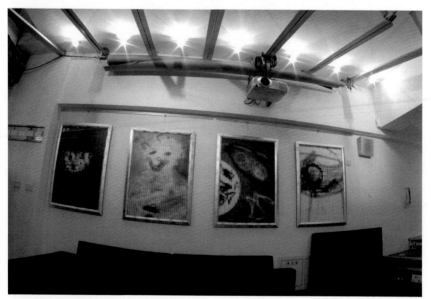

· 青鳥新媒體展出

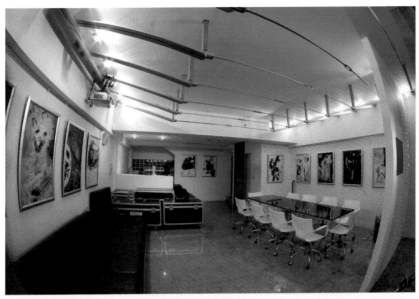

‧青鳥新媒體展出

‧青鳥新媒體展出

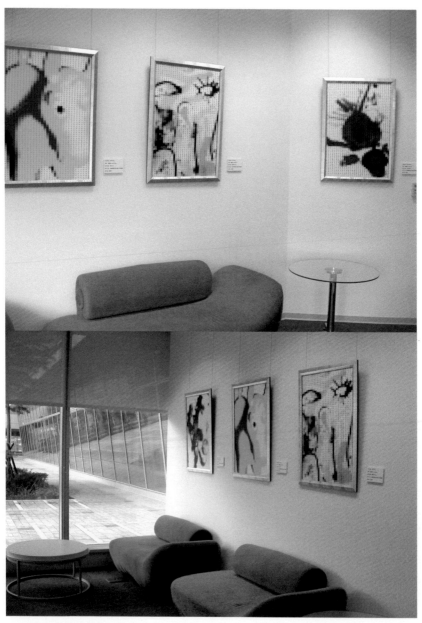

・數位內容學院展出

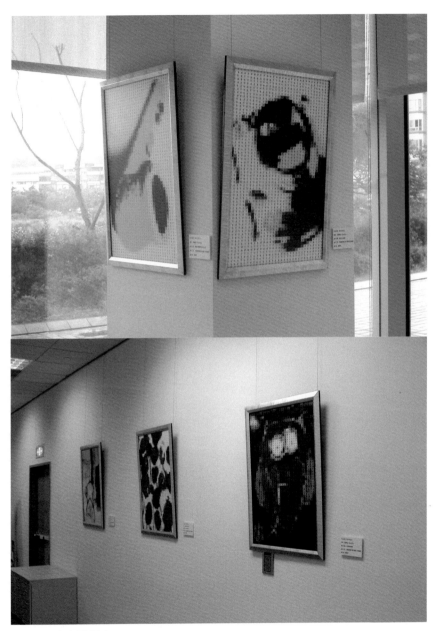

‧數位內容學院展出

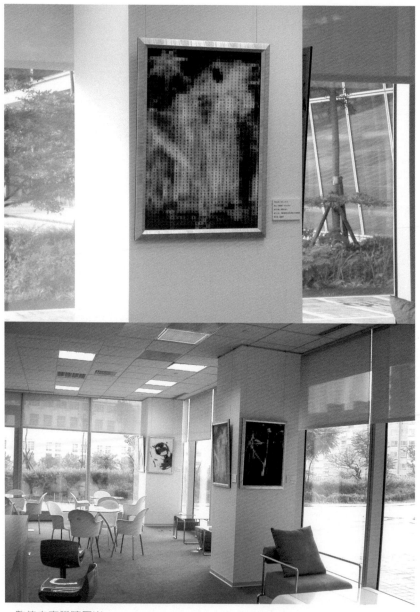

・數位內容學院展出

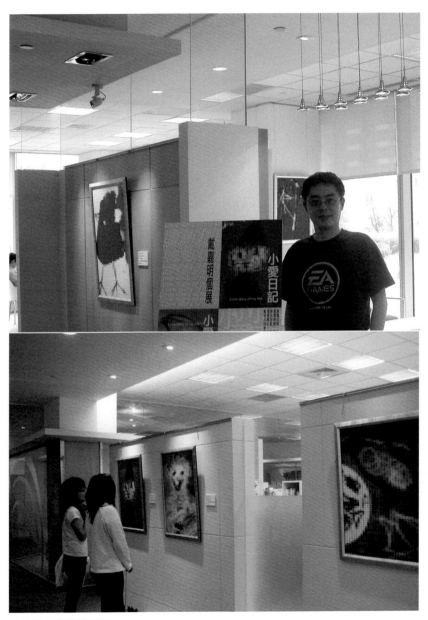

· 數位內容學院展出

芝麻開門 Open，Sesame!

兒童交談互動遊戲

Open, Sesame!
芝麻開門

兒童交談互動遊戲

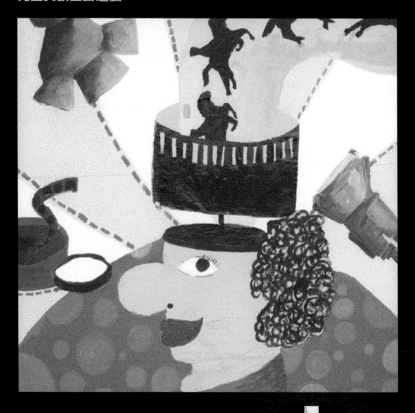

一、創作理念

說出密語打開夢想大門。

阿里巴巴發出流傳不朽的神奇密語「芝麻！開門！」，就發現了大量的金銀財寶。

視覺和聽覺一直都是人類的重要器官，而且在知覺層次上兩者之間具有許多相互聯絡，交互影響的例子。然而，許多互動裝置需要學習與操作，對於兒童而言確有困難之處，通常是父母親代為操作，兒童在一旁觀賞，操作越複雜對於學齡前兒童參與感相對降低。我先想到以阿里巴巴四十大盜故事中，說出「芝麻開門」通關密語的方式，希望小朋友能動口發聲即可輕鬆地體會一項遊戲。

本創作為一交談式互動影像裝置，藉由麥克風捕捉聲音，然後再透過聲波辨別技術的比對，啟動預先儲存於電腦中的動畫影片，使用對象為參觀的兒童或一般民眾。

本影像內容一共有四段，分別為：

1.不得其門——緊閉的大門看似要打開，才一開門縫又立刻關閉。本影片出現在一開始以及未能符合辨識字串時播放。

2.半推半就——影展寶寶出現在大門前左右來回踱步後將門打開，見到本次影展放映師海報。本影片設定語音與辨識字串符合時出現，設定的字串為接近通關密語的字串。

3.謝謝光臨——影展寶寶出現在大門前繞行幾圈後將門用力打開，見到本次影展放映師脫帽敬禮。本影片設定語音與辨識字串符合時出現，設定的字串為接近通關密語的字串。

4.芝麻開門——影展寶寶打開大門，影展放映師的頭上冒出奔跑小黑馬與閃電燈光交互輝映，呈現出熱鬧景象。本影片設定語音與辨識字串符合時出現，設定的字串為完全符合通關密語的字串。

·裝置示意圖

二、學理基礎

（一）互動性

電腦繪圖因為A. I.（Artificial Intelligence）人工智慧的快速發展，並非在只是單純的機械式指令執行動作而已，而是能夠對應使用者不同的需求與指示，給予操作者不同的答案或變化。這不僅是一對一的對話形式，而是包含一對多的互動方式，這顯然完全擺脫過去只能有被動而且僅單方向的靜態鑑賞方式，轉而藉由觀眾的自主性行為，來共同創造作品的一種類型。

（二）交談式互動性

1950年代末出現了一種稱為「交談式互動性」的現代藝術觀念，即指「藝術品鑑賞者參與在藝術品中」（吳鼎武，雄獅美術281期，1994：14）；也就是觀賞者成為創作產生的要素之一。例如1993年SIGGRAPH 的一項機械文化展示，其中一件由Naoko Tosa 的作品「神經質嬰兒」，藉由整合電腦繪圖與類神經網路技術，表現模擬人類嬰兒期情感狀態的互動式作品。每當電腦重新開機，神經質嬰兒就會吸收上次開機所獲得的經驗，變得更有智慧且有更完整的人格，使用者藉由麥克風與之交談，與使用者的交談次數愈多，他就能學習得更多（吳鼎武，雄獅美術281期，1994：p.18）。

（三）角色造形

在製作角色動畫時主要是主角的動作設定，然而人或動物本身的結構相當複雜，有必要了解人體基本的骨骼、肌肉的關係，有助於整

· 人體基本的骨骼

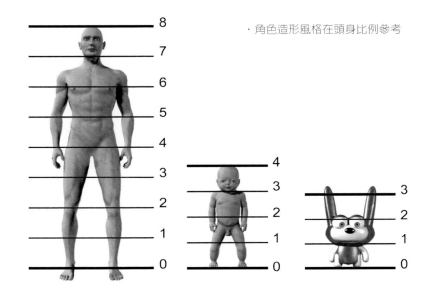

· 角色造形風格在頭身比例參考

體動作的安排與規劃。人體素描與
攝影是觀察人體結構很好的方式。

　頭身比例在角色造形風格塑造
上有一定比例，一般擬真的風格成
人頭身比例約1：8，小孩約1：4，
卡通風格造形求可愛一般頭身比例
介於1：3～1：2之間。

　造形設計本身挑戰創作者的視覺
表達能力，一些繪畫或雕塑的基本能
力是必備的，否則難以將自己想像的
造形具體實現，而且在素描的過程中
在交代許多細節的同時也讓自己更清
楚該物體將來的形狀，畢竟3D是基
於幾何建構的環境，有許多物體難以
如平面繪畫般一筆帶過。

　　角色造形有一種快速的設計方式，依屬性分類然後交叉組合所需的類型，有點類似基因重組。例如巨大的翅膀代表飛翔與自由，將他與人結合自然產生神性與獸性。相反地使用小而短的翅膀就形成可愛逗趣的裝飾，再加上鯊魚頭，人身配上鳥腳，可以強調這個角色的多重屬性。

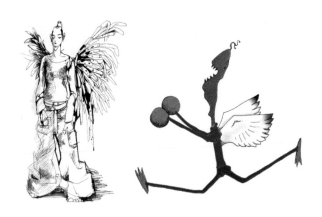

　　角色造形的重點在於吸引觀眾，當主角一出場大家都想知道接下來會發生什麼故事。造形本身必須包含時空環境在角色身上的註記，尤其是想像世界的生物，身上五官形狀的發展成為有別於真實世界的創作重點。

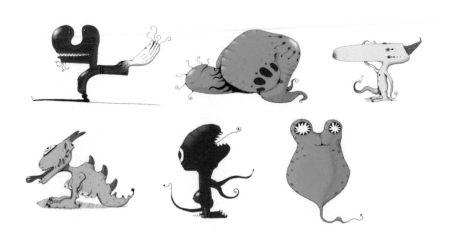

角色造形並非都要挖空心思前所未見，有些故事在於重現過去時光，事實上對於有上千年的中國文化，歷史題材一直是中外動畫創作者喜歡表達的內容，國科會的數位博物館典藏計畫也在進行文獻考據與視覺重現的工作，其中涉及年代要考究服裝、髮型、圖紋、配件等。

角色設計後可以賦予最具代表性的表情來外顯角色的個性，這種做法有點類似於定裝照，例如陰沉、無辜、驚訝、無知、恐怖、心機等。目的在了解角色的表演空間，可以在未進入製作階段時加以修正。

三、內容形式

本遊戲是採用聲音辨識系統來啟動影片，並透過3D／VR的方式來呈現兒童的聲音互動裝置。

以聲音作為識別目標，當音量或音波之垂直座標大於一定數值，就驅動大門開啟，播出本次展覽主題動畫。基於以上概念，於是開始尋找語音辨識系統，透過曾經應用過語音辨識系統的莊雅量先生的推薦，採用Philip的Speech系統為應用軟體，另外，利用本身專長的3D動畫，將影片內容分為四段，第一段為不得其門，第二段為半推半就，第三段為謝謝光臨，第四段為芝麻開門。接下來的重點為整合語音辨識與影片播放，由於系統資源相容性的關係，一開始並無法順利播放影片，於是轉而嘗試尋找消耗小記憶體容量的播放器後才解決問題。另一個問題為該辨識軟體的英文辨識率高於中文，在設定字串上傾向於英文發音為主。在現場由於觀眾吵雜的噪音亦嚴重影響識別率，所以現場秩序的維持與聲音的管控都是本次展覽寶貴經驗。

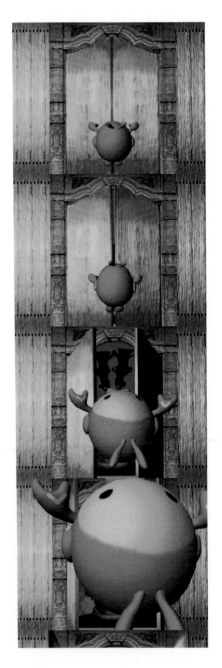 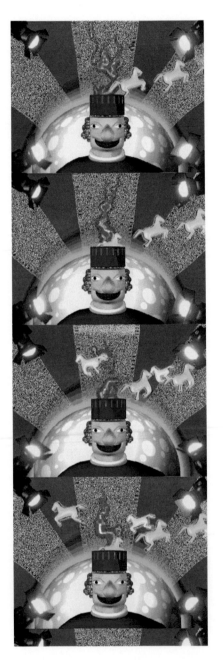

四、方法技巧

根據以上，本裝置的組成主要分為以下三點：

（一）桌上型虛擬實境

在本裝置中的定義是：使用麥克風為輸入設備，並以一般個人電腦接上投影幕做為輸出，來模擬打開影展大門的情景。虛擬實境它是將虛構世界的畫面帶入電腦系統當中，使電腦系統具有即時播放的效果，使用者所看到的畫面都是由電腦運算所產生的，目前VR的技術已經大量的運用於商業產品，例如電視廣告、MTV、電腦遊戲和電影的製作，有許多都是將真實影像和虛擬實境結合的結果。

虛擬實境在電腦技術提供視覺和聽覺的效果之後，目前某些廠商已開發出具有觸覺效果的設備，最簡單的輔助器具是一個類似手套的道具和頭盔（HMD），提供VR更真實的視覺和觸覺的享受，VR的未來使得電腦不再只是視覺（顯示器）和聽覺（音效）上的感受，在觸覺上（手套，data glove）、立體物體上（頭盔顯示器，headgear）都能應用。

（二）聲音辨識系統

在本裝置中的定義是：Philip的Speech系統。聲音辨識系統它是利用麥克風之感應裝置，將人的聲波捕捉下來後與資料庫的聲波波形進行比對，經過處理之後可進行動作指令或電腦動畫之應用。

以一麥克風作為捕捉聲音設備，當使用者對著麥克風說話時，投影機投射在牆上的大門便會開始反應，使用者說出正確密語時，大門便會開啟，並播出本次展覽主題動畫。

（三）3D動畫影片

動畫影片為本裝置主要視覺內容與互動主體，一開始不得其門而入暗示要唸通關密語的暗示。

根據預先構想好的互動呈現情節，將本次影展主題海報內容立體化並賦予動畫效果，主要角色有影展寶寶、放映師與馬，加上燈光與閃電效果。

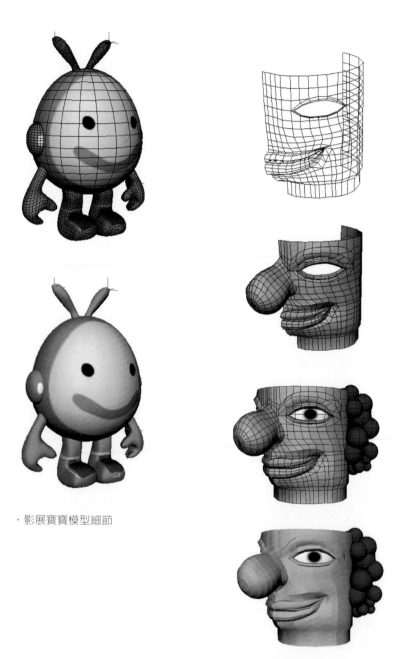

· 影展寶寶模型細節

· 放映師頭部模型細節

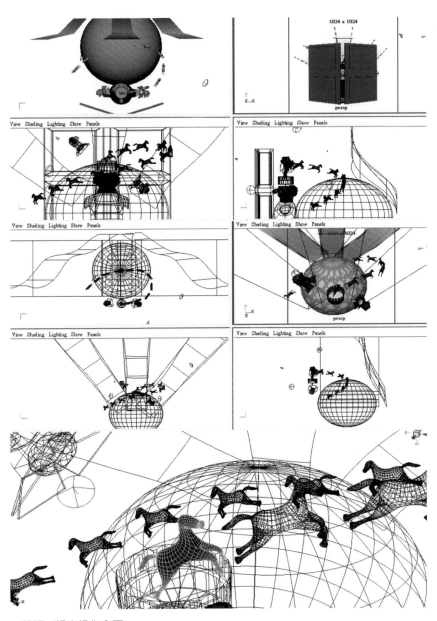

· 鏡頭／視窗操作介面

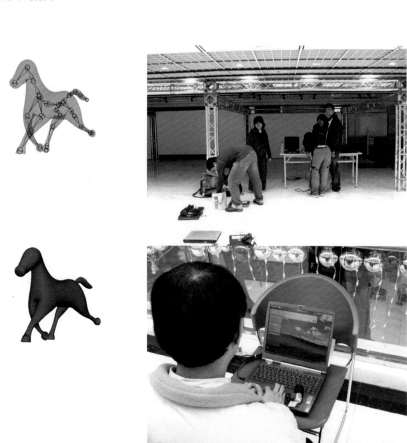

· 芝麻開門現場裝設情況

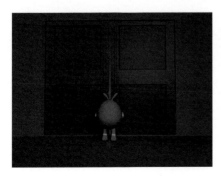
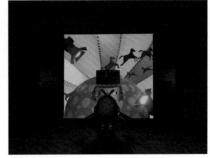

五、成果貢獻

台灣國際兒童電視影展（Taiwan International Children's TV & Film Festival, TICTFF）由公共電視台、新聞局、富邦文教基金會主辦。

本影展旨在提供孩子趣味、創意、以及多元的文化與視野。首次舉辦在2004年1月。其後每雙年舉辦一次。2004年第一屆影展中放映來自世界各國約百部的電視節目及影片，觀眾約三萬人次，二十餘位國際嘉賓蒞臨台灣參加盛會。活動有：國際競賽與專題影展、兒童遊樂場、小導演大夢想、贈獎典禮及研討會等其他各項週邊活動。

參展節目由國內外評審進行選拔工作：國內評審負責初選部分，影展舉行期間，再由國內外評審共同負責決選。2006年仍秉承第一屆影展精神，以兒童參與及媒體素養為活動主軸，讓台灣的兒童透過影片，與全世界的兒童分享共同的經驗與難忘的童年記憶。期待優良節目製作單位和個人一起參與。

本作品，於2006年第二屆台灣國際兒童電視影展中之現場活動，互動遊戲館展出。

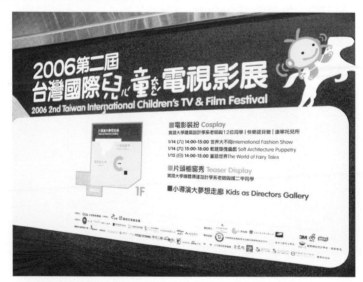

· 芝麻開門現場展出情況

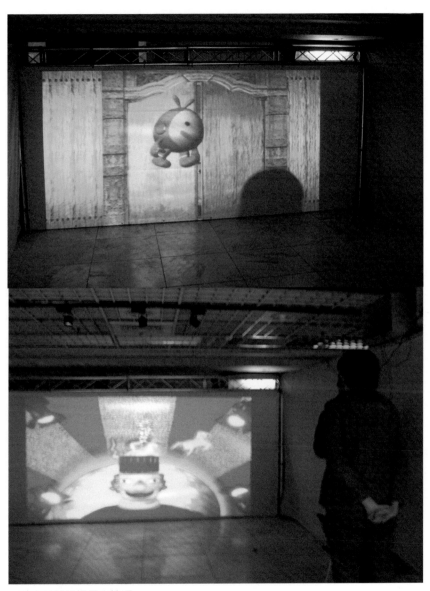

· 芝麻開門現場展出情況

向蒙德里安致敬

系列互動視覺設計

向蒙德里安致敬

　　科學與藝術似乎是毫無相干的兩門學問，但是在過去的歷史中，藝術與科學經常在同一時期建立人類思想的一頁輝煌歷史。例如在1905年當愛因斯坦為「同時性」（simultaneity）理論下定義，發表〈運動體的電力學〉（Elektro-dynamik Bewegter Koerpe）論文時，亦正為立體派（Cubism）與未來派（Futurism）誕生之日（劉其偉，1991）。今日，電腦數位科技正處於成熟後的全面發展應用，使得電腦所承載的內容與我們的生活有更為密切的交互關係。藝術作品能否整合數位科技與多媒體的應用，使觀看者和創作者之間，能藉由作品創造更主動的互動性？

一、創作理念

　　蒙德里安在荷蘭倡導的幾何抽象繪畫運動，透過了包浩斯運動而影響及於建築、工藝、及工業設計。他的畫作在數位媒體科技發達的今日，是否仍

有玩味的空間？過去抽象的過程乃是由藝術家各根據其不同的思想，自由地獨創其抽象的形態，以直覺的觀察將其抽象化。這個過程是一種被動的溝通方式。由於科學的發展，許多藝術的創作形式也受到科技的交互影響。互動技術的導入，讓藝術家的創作開放空間由觀看者來共同參與。蒙德里安的抽象繪畫理論在設計專業中，一直以來皆不斷的被教導和演練。在此，藉由互動技術融入於蒙德里安的幾何抽象的創作中，讓觀看者自行體驗蒙德里安繪畫觀念中抽象構成的世界。

史丹福大學電腦科學教授Terry Winogard用三種我們與世界互動的方式，來比喻人與虛擬空間的互動。第一是「操作」（manipulation），例如滑鼠就像是我們的手，可以移動、刪除物件，這是互動的基礎方式；第二是「移動」（locomotion），在Web 1.0時代中網路創造了新的空間，我們最常做的事情是瀏覽，從這個網站逛到那個網站；第三是「對話」（conversation），你發出一個資訊之後，其他人加以反應（Bill Moggridge, 2006）。

當我們耳熟能詳的畫作理念，也可以在彈指間應用，讓觀看者和藝術大師進行對話，去創作與體驗

其理念，藝術家在此是藉由科技提供一個場域，人人都是藝術家，且藝術無所不在。

選擇蒙德里安的繪畫理念，有幾個主要原因，一是他對於設計領域發展的影響，二是在數位科技的應用之中，他的幾何抽象理念的元素，尤其是對於光的漠視，他的造形僅以點、線、面、色彩四者為其要素，對於光影毫不關心，甚至連感情都沒有。這種純粹造形而不能視其為繪畫。然而在今日的社會中，人類已經失去了個人的力量，個性的價值也是極其低微；因是畫家的畫作，今日所能剩下來的，也只有「主觀」兩字，成為他唯一的武器，對於光的輕視，這該是主要原因之一（劉其偉）。

本作品擬以互動方式透過數學方式來表達抽象構成，畫面構成的視覺呈現會隨時間而產生層次變化，使用者透過選擇圖像方式而由程式自動產生隨機大小、旋轉角度與位置等排列圖像於畫面中，使用者可依自己所好繼續增加圖像於畫面中，每增加一次，原有畫面上的圖像會逐漸縮小，讓新增加的圖像占據畫面最上層。擬達成的目標有以下兩點：

1.利用圖像的排列，圖像的大小、位置、角度等變數，以亂數方

式客觀、無規則、不可預期……的方式將圖像呈現出來。

2.讓不同的受測者來描繪出畫面所呈現出的感受，藉以印證不同主觀者的抽象視覺思考差異。

二、學理基礎

從塞尚開始，經秀拉、畢卡索以迄蒙德里安的理論系畫家，採取自然中的形態，使用類似建築結構程序，使自然形態簡化為抽象，形成建築形態的理論藝術。蒙德里安、康丁斯基及Marinetti等人，根據科學的理論加以研究，釐定了原理之後，抽象始成為一種合理主義的造形藝術。從此一造形藝術中，繼而產生純粹主義（Purism），以至於包浩斯教育制度。

1920年，蒙德里安在荷蘭倡導的幾何抽象繪畫運動，荷蘭語為"deStiji"，即英文"the Style"之意。此派作品使用純粹造形語言形式，畫面的構成完全以原色的色面與線條來安排造形，創作上偏重於理智與思想，以規律的幾何來布置，屬組織的繪畫。蒙德里安以垂直與水平交錯構成，以原色的正方形與矩形相配置。後期則以黑色線條分割畫面，形

與色皆達至最單純的境界。他的作品有兩種的安定，一是有靜力學的安定感，另一是力動性的均衡，前者是各個特殊形態的統一，後者則為形態成立的要素。

現代繪畫自蒙德里安，略可分為兩大樣式：一為抽象，一為具象。抽象藝術主要源流有二：一是以塞尚和秀拉的繪畫理論為出發點的幾何抽象（冷抽象），另一是以高更藝術理論為出發點的抒情抽象（熱抽象）。理論上，常以蒙德里安的作品為幾何抽象的代表，另以康丁斯基作品為抒情抽象的代表。康丁斯基的抒情抽象，一如交響樂章，譜出動人的色彩；而蒙德里安的幾何抽象，乃為提示造形的次序，並試圖把這一現象的背面，所存在的宇宙基本法則，以及客觀而絕對把真實世界表現出來。蒙德里安的幾何抽象，透過了包浩斯運動而影響及於建築、工藝、及工業設計。

蒙德里安的作品，是主張在純理性的幾何學次序中創作繪畫。此一表現受立體主義的影響，源於物象分析重整，以垂直線、水平線或圓構成畫面。有謂幾何學的抽象限制於幾何數學之中，因而失去自由的發展；事實並不盡然，幾何形表現除用直線與曲線外，尚注意「面」（mass）的表現，以及著重

個性的創造，乃能獲致個人自由的發揮。

　　幾何表現除藉科學方法作畫，注意分析、平衡、節奏及色彩的調和，使之產生躍動的生命感以外，尚有以之表現作者對哲學的思維。蒙德里安提為「紅、黃、藍的構圖」（Composition in Red, Yellow and Blue），他將複雜的宇宙的色彩還原為三原色。這是表現一個複雜體還原至最純粹的極致。由於他的此一非形象的造形思想，竟使今世紀的建築、工業設計產生空前的革命。

（一）蒙德里安的思考與創作

　　作家對於物象以直覺的觀察將其抽象化，謂之抽象衝動（art-impluse），抽象衝動是在意識上創作出來的獨特的形象，與模仿本能相反。

　　由於抽象衝動在腦際中所形成的造形，往往是以近完整，兼以自動的方法藉以補助其作畫的表現，他們認為在無意識境界的一面，同時可以將蘊藏的幻象畫出來。

　　作圖時儘可能使之單純化，拾棄細節，在感情衝動的高潮，正是由模仿本能轉入抽象本能，而成為由外在轉入內在活動的開始。不過，如果完全依賴自動而無緣由根據的造形，是無法鞏固立足之基的，即有偶然性的成功之作，也是寥寥無幾。蒙德里安的抽象畫作，係自具象演變而來，演變的程序大抵分作四階段，其方法最足為初學者參考。

· 蒙德里安的形態抽象過程，左為1910
年作品「紅樹」，上為1911年作品
「灰色的樹」，左上為1912年抽象
作品「開花的蘋果樹」。作品簡潔安
定，奠定了幾何形是靜態抽象的視覺
典型。

（二）蒙德里安的造形法則

蒙德里安並非一開始就研究畫出橫直線條色塊畫作，不斷受到許多畫家與其他思想影響而發展出一套屬於自己的風格，進而影響了當時許多的建築大師，將其繪畫風格帶入建築當中。蒙德里安曾說「我曾嘗試解脫主觀的情感和概念，以純粹真實性來造形，但是為了創出純粹的真實性的造形，而不得不對自然形態之恆常的要素，以及色彩予以還原。」蒙特里安將「自然的線」還原為韻律，然後再將韻律的線予以純粹化而為水平與垂直的運動，排除曲線的要素（曲線形態不似直線純粹），將垂直線和水平線，配置成為長方形構成一幅畫面，然後再將自然色還原為三原色，而成純粹抽象的傾向，他所做的 "Composition, 1963" 即為其著名的一例。其後他將「黑色分離、白色結合」而創造出更純粹的造形，此即新造形主義（Neo-plasticism），其後包浩斯及構成主義（Contructivism）受其影響甚大。

1924年當風格派發起人杜斯柏格企圖將斜線引進風格派的構圖中，蒙德里安認為與自己所堅持的縱橫構圖原則相牴觸，宣布退出風格派，繼續以新造形主義（Neo-plasticism）發展其風格，一直到他去世還是堅持著縱橫構圖的原則。

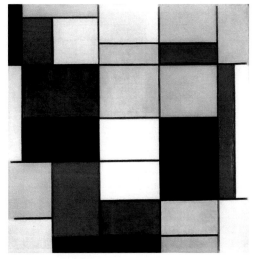

・構成 A（1920年）

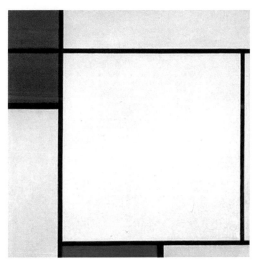

・構成 ── 紅黃藍（1927年）

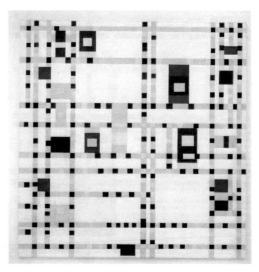

·百老匯爵士樂（1942年）

（三）在理論上新造形主義所找出新造形的法則

1. 空間為白，強調紅、黃、藍、白、黑的原色使用。

2. 設計是還原後的構成。

3. 構成是由個種還原後的元素來組合。

4. 構成就是設計，在視覺方面追求「均衡」或不對稱的平衡。而這種不對稱的平衡是可以計算的。所以構成與純藝術不同，構成是「設計」。

5. 適當的比例可以達到平衡的效果。

6. 禁忌「對稱」。

三、內容形式

　　利用Flash呈現出一個不同結構圖像的幾何式抽象畫面，給予使用者進行主觀感受的視覺操作，並依照構成、互動、感受三個部分，為詮釋的重點：

Part1：紅、藍、白、黃、黑

　　擬用蒙氏的色塊概念重新定義一動態抽象空間概念。紅、藍、白、黃四色為均勻正方形色塊，第五元素黑色為橫向與縱向長條狀來界定空間之關係。

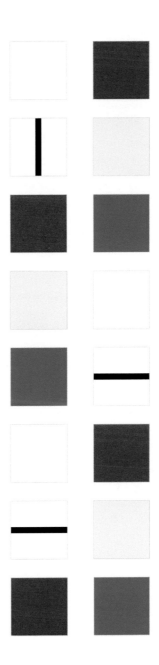

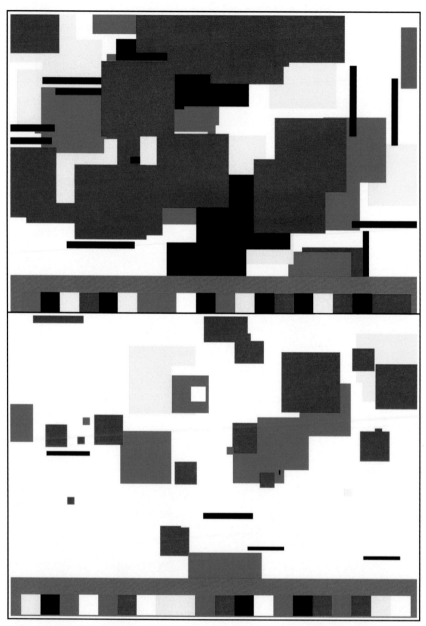

· Part1：紅、藍、白、黃、黑 #1

Part2：Qkid

將原本創作的Qkid以輪
廓形式置入互動圖像中，但
仍保有五種顏色的使用。

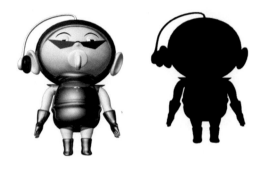

・Part2：Qkid 紅、藍、白、黃、黑元件

Part3：Qkid Sketch

將Qkid變換成繪畫模式置入互動圖像中。

· Part2：Qkid 紅、藍、白、黃、黑 #2

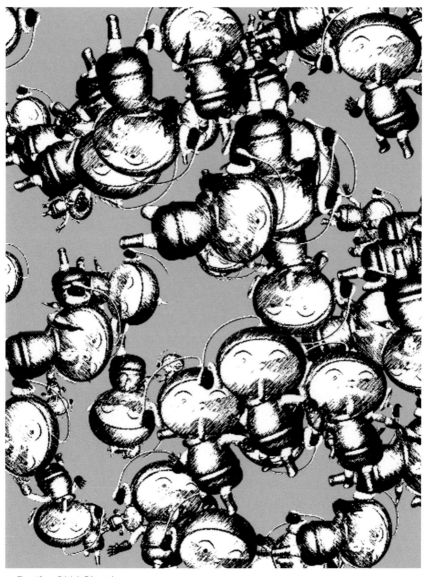

· Part3：Qkid Sketch

四、方法技巧

（一）數學構成

使用Flash 呈現非線性圖像
- 配合相關的控制因子（圖像大小、位置、角度）
- 樣本圖形
- 亂數取樣

（二）人機互動

電腦與使用者同時經歷創造過程，使用者下指令，由電腦透過構成原則表達視覺結果。

（三）心智感受

不同觀賞者對相同及不同畫面的感受與敘述。

（四）發表介面

1. 透過亂數的方式，隨機載入圖像樣本。
2. 選單列中，使用者只需要任意點選圖像即可在上方畫面中動態載入該圖像。
3. 該圖像的位置、角度及出現的張數均為亂數處理。
4. 每次有新載入的圖像時，之前所載入的圖像均會依照等比方式縮小，形成立體空間（螢幕Z軸變化）的感覺。

主畫面的載入圖像程式碼

```
System.useCodepage = true;
_global.SetScaleNum=13.5; // 設定讀入影像（Menu）大小改變變數（可調整範圍1-10）
_global.Set_RandomShow_ScaleNum=30;// 設定亂數顯示圖片的大小變數（可調整範圍1-50）
_global.WindowsWidth=800; // 畫面寬度
_global.ImgObj_SetWidth=50; // 設定圖片寬度（可調整範圍30-80）
_global.ImgObj_SetMaxWidth=75; // 設定最大圖片寬度（可調整大於上面_global.ImgObj_SetWidth那個值）
_global.ImgObj_SetChangeWidthNum=8;// 設定改變的差值（可調整範圍5-15）
_global.ImgObj_WidthOverHeight=1; // 長寬比值
_global.ImgObj_OldWidth=50;// 原來的圖片寬度
_global.ImgObj_OldHeight=50;// 原來的圖片高度
_global.ImgObj_SetTopDown_ChangeNum=9;// 設定垂直改變值（可調整範圍5-15）
_global.MenuBar_Y=555;// 設定Menu列的Y值（可調整500-700）
_global.ImgObj_ID_Array=new Array（20）; // 圖片編號
_global.ImgObj_Width_Array=new Array（20）; // 圖片寬度
_global.ImgObj_Height_Array=new Array（20）; // 圖片長度
_global.ImgObj_X_Array=new Array（20）; // 圖片X座標
_global.ImgObj_Y_Array=new Array（20）; // 圖片Y座標
_global.ImgObj_ImageCount=38;// 共有多少張圖片要亂數抽取（可調整範圍至少大於20）
_global.ImgObj_RandomID_Array=new Array（20）;// 圖片亂數動態陣列
_global.Random_Image_MaxNum=10; // 設定每次亂數出現圖片張數的最高值（可調整範圍大於2）
_global.TotalRandom_ShowImage_Count=0;// 記錄累積共顯示多少張圖片了
_global.Press_Random_Count=0;// 記錄使用者共按下幾次亂數秀圖按鈕
_global.Random_Image_Decrease_Num=0.5;// 每次產生新的亂數圖形時，所有圖形大小變小的遞減值
（可調整範圍0.1-5）// 以下設定亂數載入20張圖片的編號
_global.ImgObj_RandomID_Array_Temp=new Array（_global.ImgObj_ImageCount）;
for（i=1;i<_global.ImgObj_ImageCount+1;i++）{
```

主畫面的載入圖像程式碼

```
System.useCodepage = true;
_global.SetScaleNum=3;// 設定Menu大小改變變數（等比縮放，最佳調整範圍1-10）
_global.Set_RandomShow_ScaleNum=10;// 設定亂數顯示圖片的大小變數（最佳調整範圍1-20）
_global.WindowsWidth=800; // 畫面寬度
_global.ImgObj_SetWidth=50; // 設定圖片寬度（最佳調整範圍30-80）
_global.ImgObj_SetMaxWidth=75; // 設定最大圖片寬度（可調整大於global.ImgObj_SetWidth那個值）
_global.ImgObj_SetChangeWidthNum=8;// 設定改變的差值（最佳調整範圍5-15）
_global.ImgObj_WidthOverHeight=1; // 長寬比值
_global.ImgObj_OldWidth=50;// 記錄舊座標軸位置與動態menu關聯
_global.ImgObj_OldHeight=50;// 記錄舊座標位置與動態menu關聯
_global.ImgObj_SetTopDown_ChangeNum=9;// 動態menu彼此間高度差（最佳調整範圍5-15）
_global.MenuBar_Y=550;// 設定Menu列的Y值（最佳調整500-700）
_global.ImgObj_ID_Array=new Array（20）; // 圖片編號
_global.ImgObj_Width_Array=new Array（20）; // 圖片寬度
_global.ImgObj_Height_Array=new Array（20）; // 圖片長度
_global.ImgObj_X_Array=new Array（20）; // 圖片X座標
_global.ImgObj_Y_Array=new Array（20）; // 圖片Y座標
_global.ImgObj_ImageCount=30;// 共有多少張圖片要亂數抽取（最佳調整範圍至少大於20）
_global.ImgObj_RandomID_Array=new Array（20）;// 圖片亂數動態陣列
_global.Random_Image_MaxNum=15; // 設定每次亂數出現圖片張數的最高值（最佳調整範圍大於2）
_global.TotalRandom_ShowImage_Count=0;// 記錄累積共顯示多少張圖片了
_global.Press_Random_Count=0;// 記錄使用者共按下幾次亂數秀圖按鈕
_global.Random_Image_Decrease_Num=0.5;// 每次產生新的亂數圖形時，所有圖形大小變小的遞減
值（最佳調整範圍0.1-5）//以下設定亂數載入20張圖片的編號
_global.ImgObj_RandomID_Array_Temp=new Array（_global.ImgObj_
ImageCount）;
for（i=1;i<_global.ImgObj_ImageCount+1;i++）{
    _global.ImgObj_RandomID_Array_Temp[i-1]=i;
```

```
}
for（i=0;i<20;i++）{
One_Random_OKorNot==false;
tempNum=0;
    _global.ImgObj_RandomID_Array_Temp[i-1]=i;
}
for（i=0;i<20;i++）{
    One_Random_OKorNot==false;
      tempNum=0;
      while（One_Random_OKorNot<>false）{
            theRandom_Temp=random（_global.ImgObj_ImageCount）-1;
                If（_global.ImgObj_RandomID_Array_Temp[theRandom_
Temp]>0）{
                    _global.ImgObj_RandomID_Array[i]=_global.ImgObj_
RandomID_Array_Temp[theRandom_Temp];
                    _global.ImgObj_RandomID_Array_Temp[theRandom_
Temp]=0;
                    break;
                }
                tempNum++;
        }
}

for（i=2;i<21;i++）{
      _root.ImgObj1.duplicateMovieClip（[“ImgObj”+i],100+i）;
      setProperty（[“ImgObj”+i],_x,（0+（i-1）*40））;
      setProperty（[“ImgObj”+i],_y,_global.MenuBar_Y）;
}
for（i=1;i<21;i++）{
      loadMovie（“Img”+_global.ImgObj_RandomID_Array[i-1]+”.
```

```
swf" ,[ "ImgObj" +i]）;
        if（i==1）{
                            //ImgObj1._width=50
                    //ImgObj1._height=50*_global.ImgObj_WidthOverHeight
}
setProperty（[ "ImgObj" +i],_x,（0+（i-1）*40））;
setProperty（[ "ImgObj" +i],_y,_global.MenuBar_Y）;
setProperty（[ "ImgObj" +i],_xscale,_global.SetScaleNum）;
setProperty（[ "ImgObj" +i],_yscale,_global.SetScaleNum）;
```

五、參考文獻

1. James D. Foley, Andries van Dam, Steven K. Feiner, Hohn F. Hughes, 1990, Computer Graphics-Principles and Practice. New York:Addison-Wesley publishing company.

2. Peter Lord & Brian Sibley, 1996, Creating 3-D Animation. New York:The Aardman Book of Filmmaking.

3. Michael O' rurke, 1998, Principles of Three-Dimensional Computer Animation. New York: W. W. Norton & Company.

4. Issac Victor Kerlow, 1996, The Art of 3D Computer Animation and Imaging, Van Nostrand Reinhold, New York .

5. Frank Thomas & Ollie Johnston, 1981, The Illusion of Life -Disney Animation, Hyperion, New York.

6. John Lasseter, 1987, Principles of Traditional Animation Applied To 3D Computer Animation. ACM Computer Graphics, Volume 21, Number 4.

7. Hans L. C. Jaffe, 1985, Piet Mondrian, Abrams, New York.

8. Mike Morrison, 1997, Becoming a Computer Animator, SAMS publishing, Indianapolis.

9. Joseph Campbell, 1949, The Hero With A Thousand Faces，朱侃如（譯），立緒文化，台北。

10. Joseph Campbell, 1990, Transformations of Myth Through Time，李子寧（譯），立緒文化，台北。

11. Joseph Campbell, Bill Moyers, 1988, The Power of Myth，朱侃如（譯），立緒文化，台北。

12. 楊裕富，1999，《創意思境：視傳設計概論與方法》，田園城市文化，台北。

13. Peter F. Drucker著，劉真如譯，2003，《下一個社會》，商周出版，台北。

14. 戴嘉明，2003，《3D電腦動畫結構與原則》，旭營文化，台北。

15. 朝倉直巳著，呂清夫譯，1985，《藝術設計的平面構成》，梵谷圖書，台北。

16. 朝昌直巳，1998，《藝術設計的立體構成》，龍溪圖書，台北。

17. 李長俊譯，安海姆著，1982，《藝術視覺心理學》，雄獅，台北。

18. 葉國松，1985，《平面設計之基礎構成》，藝風堂出版社，台北。

19. 羅慧明、潘小雪、王梅珍，1986，《基礎造形》，東大圖書，台北。

20. 林俊成，1993，《鑲嵌藝術：馬賽克》，藝術家出版，台北。

21. 武珊珊譯，2003，《美感經驗（Jacques Maquet, Aesthetic Experience）》，雄獅美術，台北。

22. 郭俊賢、陳淑惠譯，1999，《多元智慧的教與學（Campbell, L., Cambpell, B., & Dickinson, D., Teaching & Learning Through Multiple Intelligences）》，遠流，台北。

23. 林怡伸，2003，〈吉祥物臉部構造認知與偏好度關係之研究—以奧運為例〉。國立交通大學應用藝術所碩士論文。

24. 高耀琮，2002，〈兒童平面幾何圖形概念之探討〉。國立台北師範學院數理教育研究所碩士論文。

25. 張欣榮，2003，〈卡通角色外貌與性格關係之研究〉。樹德科技大學應用設計研究所碩士論文。

26. 許一珍， 2005，〈代理人擬人化程度對使用者影響之研究〉。國立台灣藝術大學多媒體動畫藝術學系碩士論文。

27. 童乃威，2005，〈美麗新世界動畫創作〉。國立台灣藝術大學多媒體動畫藝術學系碩士論文。

28. 黃信夫，2003，〈人對基本幾何形狀面積知覺的研究〉。國立雲林科技大學工業設計研究所碩士論文。

29. 黃堯慧，2001，〈幾何造形構成元素在設計應用之探討——以服裝應用設計為例〉。輔仁大學織品服裝學系碩士論文。

30. 楊東岳，2003，〈漫畫人物設計與2D電腦動畫之研究創作〉。國立台灣藝術大學多媒體動畫藝術學系碩士論文。

31. 楊琇君，2002，〈可愛造形之比例研究〉。國立台灣科技大學設計研究所碩士論文。

32. 林均燁、王駿瑋、張啟皇，2002，〈3D虛擬實境新世紀〉。藝術觀點ArTop秋季號。台南：國立台南藝術學院。

33. 林珮淳、莊浩志，2001，〈數位藝術美學之探討〉。美育，頁130。台北：國立台灣藝術教育館。

34. 陸蓉芝，2002，〈看媒體城市2002，談藝術與科技媒體〉。藝術家，頁331。台北：藝術家雜誌。

35. 許素朱，2002，〈新媒體藝術的未來性〉。台北：藝術家，頁331。藝術家雜誌。

36. 柯萱玉，2002，〈數位藝術在設計繪畫應用上之研究——以3D造形數位影像童書繪製為例〉。台北：國立師範大學設計研究所碩士論文（未出版）。

37. 張恬君，2000，〈電腦媒體之於藝術創作之變與不變〉。美育，頁115。台北：國立台灣藝術教育館。

38. 吳鼎武、瓦歷斯，2001，〈電腦與數位藝術〉。科學月刊375，頁217-223。

相關網站：經濟部工業局數位內容學院 http：//www.dci.org.tw/
美國電腦繪圖組織 http://www.siggraph.org/

國家圖書館出版品預行編目

次方中的類比：戴嘉明作品集（創作報告）＝Analog in power of ten / 戴嘉明作. -- 一版 . -- 臺北市：秀威資訊科技，2009.03
　　面；　　公分 . --（實踐大學數位出版合作系列）（美學藝術類；AH0027）BOD版
　參考書目：面
　ISBN 978-986-221-154-0(平裝)
1.視覺藝術　2.視覺設計　3.海報設計　4.電腦動畫設計　5.數位藝術
960　　　　　　　　　　　　　　　　　　98000092

實踐大學數位出版合作系列
美學藝術類　AH0027

次方中的類比──戴嘉明作品集（創作報告）

作　　者	戴嘉明
統籌策劃	葉立誠
文字編輯	王雯珊
視覺設計	賴怡勳
執行編輯	黃姣潔
圖文排版	李孟瑾
數位轉譯	徐真玉　沈裕閔
圖書銷售	林怡君
法律顧問	毛國樑　律師
發 行 人	宋政坤
出版印製	秀威資訊科技股份有限公司
	台北市內湖區瑞光路583巷25號1樓
	電話：(02) 2657-9211
	傳真：(02) 2657-9106
	E-mail：service@showwe.com.tw
經 銷 商	紅螞蟻圖書有限公司
	台北市內湖區舊宗路二段121巷28、32號4樓
	電話：(02) 2795-3656
	傳真：(02) 2795-4100
	http://www.e-redant.com

2009年3月
BOD 一版
定價：480元

讀　者　回　函　卡

感謝您購買本書，為提升服務品質，煩請填寫以下問卷，收到您的寶貴意見後，我們會仔細收藏記錄並回贈紀念品，謝謝！

1.您購買的書名：＿＿＿＿＿＿＿＿＿＿＿＿＿＿＿

2.您從何得知本書的消息？

　　□網路書店　　□部落格　　□資料庫搜尋　　□書訊　　□電子報　　□書店

　　□平面媒體　　□ 朋友推薦　　□網站推薦　□其他＿＿＿＿＿＿＿

3.您對本書的評價：(請填代號　1.非常滿意 2.滿意 3.尚可 4.再改進)

　　封面設計＿＿＿　版面編排＿＿＿　內容＿＿＿　文/譯筆＿＿＿　價格＿＿＿

4.讀完書後您覺得：

　　□很有收獲　　□有收獲　　□收獲不多　　□沒收獲

5.您會推薦本書給朋友嗎？

　　□會　□不會，為什麼？＿＿＿＿＿＿＿＿＿＿＿＿＿＿＿＿

6.其他寶貴的意見：＿＿＿＿＿＿＿＿＿＿＿＿＿＿＿＿＿

＿＿＿＿＿＿＿＿＿＿＿＿＿＿＿＿＿＿＿＿＿＿＿

＿＿＿＿＿＿＿＿＿＿＿＿＿＿＿＿＿＿＿＿＿＿＿

＿＿＿＿＿＿＿＿＿＿＿＿＿＿＿＿＿＿＿＿＿＿＿

讀者基本資料

姓名：＿＿＿＿＿＿＿＿＿　年齡：＿＿＿　性別：□女 □男

聯絡電話：＿＿＿＿＿＿＿　E-mail：＿＿＿＿＿＿＿＿＿

地址：＿＿＿＿＿＿＿＿＿＿＿＿＿＿＿＿＿＿＿＿＿

學歷：□高中(含)以下　　□高中　　□專科學校　　□大學

　　　□研究所(含)以上 □其他＿＿＿＿＿＿＿

職業：□製造業 □金融業 □資訊業 □軍警 □傳播業 □自由業

　　　□服務業 □公務員 □教職　　□學生 □其他＿＿＿＿＿

To：114

台北市內湖區瑞光路 583 巷 25 號 1 樓

秀威資訊科技股份有限公司　　　收

寄件人姓名：

寄件人地址：□□□

--

（請沿線對摺寄回,謝謝!）

秀威與 BOD

BOD（Books On Demand）是數位出版的大趨勢，秀威資訊率先運用 POD 數位印刷設備來生產書籍，並提供作者全程數位出版服務，致使書籍產銷零庫存，知識傳承不絕版，目前已開闢以下書系：

一、BOD 學術著作—專業論述的閱讀延伸
二、BOD 個人著作—分享生命的心路歷程
三、BOD 旅遊著作—個人深度旅遊文學創作
四、BOD 大陸學者—大陸專業學者學術出版
五、POD 獨家經銷—數位產製的代發行書籍

BOD 秀威網路書店：www.showwe.com.tw
政府出版品網路書店：www.govbooks.com.tw

永不絕版的故事‧自己寫‧永不休止的音符‧自己唱